英文標識設計解析

英文サインのデザイン

小林　章
Akira Kobayashi

田代　眞理
Mari Tashiro

臉譜出版

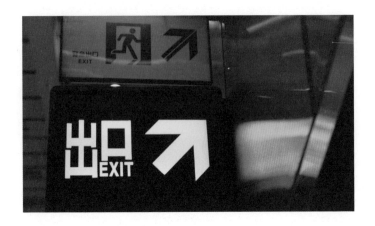

給台灣版讀者的話
台湾版読者の皆様へ

這本書探討的雖然是針對日本國內英文指標常見的問題，但台灣與日本有非常多共通的特徵，希望本書大部分的內容對台灣讀者也能派上用場。

像是最大的共通點，兩地都是將漢字資訊做為主角以大字呈現，而英文則是以補充資訊附註在旁邊。因為可用的版面空間有限，所以需要試圖以各種方法去濃縮文字資訊量。像是台灣捷運站內「出口」的指標，甚至還有把英文「EXIT」藏進筆畫比較少的「口」字下方的巧思，從設計的觀點看來也令人驚豔。

本書有新意的地方在於，我們不僅試圖評論設計元素層面，也同時從譯者的觀點剖析標示裡的英文內容是否能夠正確傳達資訊，進而提案改善的方式。就像是字體設計師與譯者，這兩位完全不同職業的人站在同一面指標前，從兩種不同的切入點來探討指標上的文字是否能夠真正傳達給觀者。

設計與翻譯，要產出真正好的作品，都需要周遭的幫助。既然指標是要將資訊以文字呈現，什麼樣的標示方式才是對使用者來說最體貼，應該需要綜合各種相關領域人士的智慧，才能得到最理想的成果吧。各自設身處地想像自己是需要從指標獲得資訊的使用者，實際判斷這樣的標示是否能夠正確流暢地傳遞資訊，再互相討論進而激盪出成果，才是正確的態度。

近代社會總是不斷追求著如何提高移動方式與資訊傳遞的效率，而這兩者事實上都能夠更輕鬆達成。綜合字體設計師與譯者兩者的觀點，希望我們的想法能助你一臂之力。

2021 年 5 月

小林 章　田代 眞理

寫在前面

去除不協調感也是服務的一部分。

這是我前陣子在巴黎地鐵看到的廣告。它的日文是看得懂的,也沒有錯字,但就是有種讀起來卡卡的、節奏很怪的感覺。像是廣告裡的橘色文字,硬生生斷行在「理由」、「最初」這些短詞中間,如果設計者是平常有在接觸日文的人,應該會斷在更自然的地方吧。

從這個例子可以發現,要將文章排得「自然好讀」,其實是需要技巧的。說是「技巧」好像又有點小題大作,因為以這個廣告來說,其實只是把換行位置往前或往後調一個字的小事情而已。

最近的日本，在做為國門的機場、火車站、市公所、公園、商業設施等公共空間，都大量增加了英文資訊，書店裡也充斥許多以「英語待客」之類為題，介紹如何與外國旅客溝通的書籍。配合英文課程正式提前到小學起跑，市面上也出現了不少低年級用的英文辭典與教材。

當我們享受到適切的服務，或是接受適當的指引而抵達目的地時，很少會刻意去分析「點的菜正確無誤端上，是因為資訊能準確傳達」、「能夠到達目的地而沒有迷路，是因為標識清楚易讀」。若不是平常觀察敏銳的人，很少會意識到許多人在幕後做出的努力。反而是當上的菜跟自己點的不一樣，或是標識霧煞煞讓人找不到目的地時，才會注意到是哪裡有問題。

要如何以文字正確傳遞資訊，是服務的一部分。立場調換一下，若你現在不是「在巴黎讀到奇怪日文廣告的人」，而是「土生土長在英語圈長大，剛來到日本的人」。標識的第一印象，也就是「外觀」，其實會大幅左右你對於文字資訊的信賴感。

這本書要介紹的是英語的閱讀行為模式，以及如何選擇適當的詞彙，並且站在「待客之道」的精神上，從內容與設計兩個角度去討論怎麼樣的文字傳達方式，才能讓造訪的旅客不會感受到不方便。首先內容的部分是由商務譯者田代眞理負責，她將從長年從事翻譯工作，看過各式各樣英文排版的經驗裡，整理出包括排版外觀的各種問題，並提出改良方案，解釋怎樣的英文排版方式才是易讀的。設計面則

是由 2001 年起在德國長年擔任字體設計總監的小林章負責，會提到英文要怎麼排看起來才恰當，並說明選擇這些字體的理由，以及英文文章該如何呈現。

字體設計師與商務譯者，平常都在各自的專業領域中活躍，但是好的內容碰到爛外觀，或是好的外觀碰到爛內容，都是徒勞無功。內容與外觀的關係其實也切不開——希望你讀完本書後也能實際感受到這一點。

<div style="text-align: right">小林 章　田代 眞理</div>

目次

21

1 成為對國際旅客更友善的國家
インバウンドに対応できる国を

1-1　只有一開始是英文，後來就變日文
　　　入り口だけ英語、あとは日本語

1-2　Hello Work、Ishitsubutsu Center 看得懂嗎？
　　　Hello Work、Ishitsubutsu Center は伝わるのか？

1-3　加上圖示就能看懂嗎？
　　　ピクトグラムが添えてあれば伝わるのか？

1-4　不要切斷單字
　　　単語を分解するのはやめよう

1-5　「空格」與「留白」的重要性
　　　スペースという「間合い」の大切さ

1-6　「先 please 再說」看起來禮貌嗎？
　　　「とりあえず please」は丁寧に見えるのか？

 從使用者視角出發的英文標識
利用者目線の英文ガイド

本書記載的網址是 2021 年 6 月當下的資訊。

翔鶴黑體、Tazugane Gothic、Arial、Frutiger、Gill Sans、Helvetica、Neue Helvetica、Rotis、Sabon、Times、Times New Roman、Univers 是 Monotype 的商標。

作者介紹

小林 章｜**Akira Kobayashi**

我在獲得兩次國外字體設計比賽的優勝後，得到德國公司的青睞，於 2001 年起移居德國，從事歐文字體設計，包括製作鉛字時代經典精美字體的數位字型版本、大企業的商標，以及品牌企業識別字型等。

縱然我在工作上對於 ABC 字母的曲線和粗細錙銖必較，但在機場或車站聽到廣播說登機門或月台有臨時變動，或者起飛、發車時間有延後時，看指標找方向的方法也和一般人沒兩樣。畢竟我也不是生下來就身處雙語環境，對英文跟德文都苦戰過，但也正是因為苦戰過，才能注意到很多問題。

在我剛到德國沒多久，跟家人一起去巴伐利亞觀光時，就在某個車站的公車轉運站困擾過。那個城市的公車資訊頗難懂，當我放眼望去整個轉運站，想要找自己要搭的公車號碼，每個月台間的距離遙遠得令人絕望，但指標卻都小到不行，實在是找不到要搭的公車乘車處在哪裡。結果，我只好用自己剛學的破德語支支吾吾地詢問站員，依照他指示的方向帶著一家大小連走帶跑，在最後一刻終於趕上要搭的車。至今我還記得在那寬廣無比的轉運站裡，抬頭望著那些對比之下感覺極度渺小、只有幾公分高的文字時的無力感。

不只是居住的德國，我也會到許多國家出差，總是在不同地方碰到各種狀況與困擾。像是在抵達機場遲遲領不到託運行李，同一趟回程時到了機場飛機卻臨時停飛，為了趕去其他機場搭機回國而急忙跑去巴士站……。因為在旅途中有過這麼多困擾的經驗，回到日本時也開始試著設身處地想像「如果我是不懂日文的旅客」的話怎麼辦。在這本書中，我就是要以這樣的角度，來觀察日本國內的標識。

田代 眞理｜Mari Tashiro

我從事英日對譯的商務翻譯工作已有三十年了。我在翻譯時最注重的，就是要從實際閱讀者、使用者的角度來進行翻譯，不只要正確傳達原文的意圖與語感，也要思考兩者文化背景的差異，適當轉化成另一種語言下可順暢閱讀的文章。所以有時也免不了需要調整原文內容，常常需要與客戶密切討論。

從「以使用者角度進行翻譯」這點延伸，我也開始注意自己的譯文排版對於讀者來說是否易讀。會注意到這點，是來自我親身的經驗。商務翻譯接案的領域其實相當廣，說每次接觸到的都是新領域也不為過，所以我也需要大量涉獵各種英、日文相關資料。而翻譯工作往往被截稿時程追著跑，要怎麼快速掌握、找到需要的資訊，我發現文章的「外觀」真的很重要。排得好跟排得壞的東西，進到腦裡的方式真的差異頗大。

在日本，常常可以看到各種日本獨特的英文標示方式，但我也是在學習翻譯的過程中，才注意到其實這些英文「很日本」。有個印象深刻的經驗：在我剛開始學翻譯的時候，翻到了題目裡出現的活動名稱，因為是專有名詞嘛，毫不猶豫地就全寫了大寫字母強調，結果被外國老師用紅筆大大地批上了「No!」字。這是我第一次知道「文章裡不應該亂用大寫」。畢業以後進入職場，也從歐美出身的譯者同事身上學到很多，才發現除了濫用大寫的問題，也經常聽到他們對日本的引號用法感到疑惑。

近年海外觀光客大幅增加，使用英文傳遞資訊的機會也隨之提高。該如何製作出對外國讀者來說能夠自然而然進入腦海裡的內容與外觀呢？我希望能從我自己的經驗，提供大家一些提示。

本書作者小林章與田代眞理，從 2011 年起就不斷針對日本的英文標識、文宣的表達方式交換意見，並基於交換意見的結果，在許多場合進行共同發表。2016 年，在日本標識設計協會（日本サインデザイン協会）創立五十周年「迎向 2020 年，現在正是檢討標識是否完善的時機」紀念講座中，指出了標識裡英文資訊難讀、難懂的問題。在 2019 年該協會發行的協會刊物《signs》第十三期上，也在刊頭以相同主題刊載了兩位共同執筆的特輯報導〈在日本與世隔絕演化的英文標識，今後該走向何處？〉。

歐洲的指標

ヨーロッパの案内表示

在進入本文之前，先為各位介紹在歐洲各地蒐集到的、
一些給人良好印象的標識。
當地人平常所看的標識是什麼樣子的呢？
假裝自己身在歐洲旅遊，來一起看看吧。

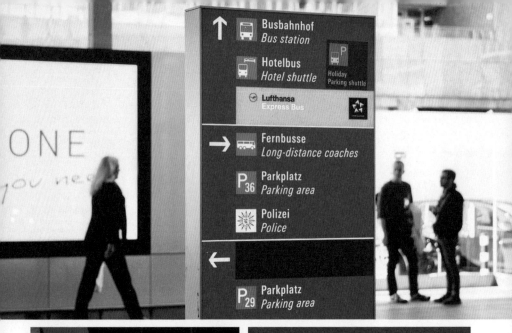

字型的原始字距。 指標的字距有調鬆一點。

機場與車站裡
空港や駅の中で

法蘭克福機場（德國） | 這個標示並列了德文與英文。這裡使用了歐文字體 Univers Next Condensed 家族，並將字距調得比預設值鬆一點，這是因為路上的標識不同於能捧在手上閱讀的長篇文章，不見得隨時都會從正前方閱讀。

烏特勒支車站（荷蘭・上）、戴高樂機場（法國・下）｜這些標識所使用的 Frutiger 字型，原本就是專門為機場使用而設計的。C、S 與數字等文字開口的部分都有明確敞開，確保字形在惡劣的環境下都能被清楚識別，是這款字型的特徵。

文字資訊冗長的標識
文字情報が長い場合の表示

調整外框長度（德國）｜在歐洲，街道名稱是地址的一部分，是相當
重要的資訊。* 名稱冗長的路名該怎麼呈現呢？德國這種以兩個 U
字形鋼管組成的路標外框，能配合路名的長度調整外框大小。

* 譯註：作者如此強調，是因為日本的地址是以區、町、地號構成的，通常用不到路名。

斷行呈現（荷蘭）｜這個範例中則是分成兩行來呈現，而不是硬要把文字縮小塞進狹小的框裡。從德國與荷蘭的例子，可以感受到他們在傳遞時不讓最重要的文字資訊變質的態度。

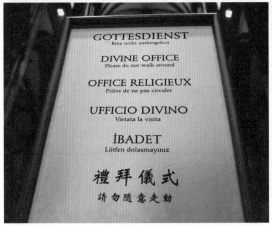

大聲而不感覺在嘶吼的標識
大声で怒鳴らないサイン

科隆大教堂（德國）｜各種標示都有搭配所在場所的調性。在靜謐的教堂內，標示少且不過度顯眼，給人良好的印象。教堂裡會映入觀光客眼簾的文字資訊，幾乎只有顏色低調的注意事項與出口指標。

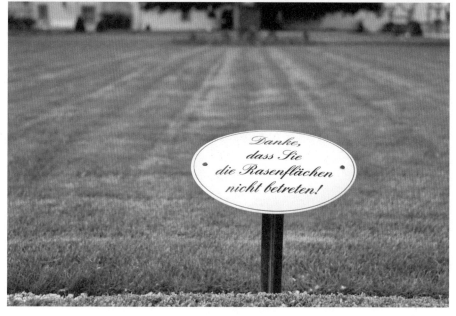

城堡裡的庭園（德國）｜這個「請勿踐踏草皮」標識，在眺望精心整理的庭園時，幾乎不會注意到。這種呈現方式讓警語不至於比庭園本身更搶眼，小聲傳達資訊，給人舒服的印象。

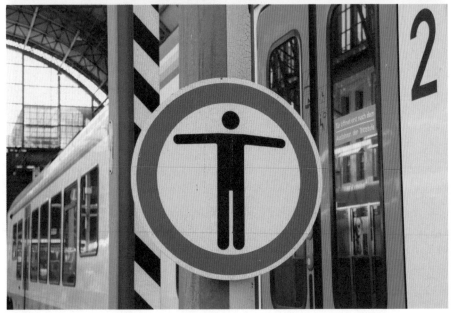

直覺好懂的標識
直感に訴えるサイン

圖示能發揮作用的情況｜有時候比起語言資訊，用圖示傳達資訊更好懂。法蘭克福機場的指標（上面兩張），就將文字資訊部分減到最少。法蘭克福中央車站裡「前方禁止進入」的標識，看起來小孩也能馬上理解。

成為對國際旅客更友善的國家
インバウンドに対応できる国を

在思考公共空間規畫時，試著設身處地以「使用輪椅人士的視角」或「兒童的視角」觀察，才會意識到很多從來沒注意到的不便之處與細節。同樣的，走在日本的街道上若刻意只看英文資訊，也會碰到很多意外的困擾。

只有一開始是英文，後來就變日文
1-1　入り口だけ英語、あとは日本語

試著實驗看看吧。請你看看自己的周遭，故意不去讀日文部分，只看英文的地方。環顧路上時，首先注意到的是有很多這種「只有一開始是英文」的標識。例如這個告示牌上的「Information」很顯目，但下面全都是日文。

INFORMATION

このホームからは
東京方面・新宿方面
はご利用できません

「只有一開始是英文」的例子。
這裡雖然不是實例照片，
但同樣的案例經常出現在各種設施入口處的
告示牌與交通路線圖上。

這個問題或許要相當注意觀察才會注意到。像是 Information 與後面會提到的 Stop 等字眼，本來就是日文外來語的一部分，平常也常以片假名書寫，或許在製作這些告示說明時根本不會意識到「這是英文」。

對於不懂日文，只能靠英文掌握資訊的人來說，當看到了英文的標識，想要讀接下來的資訊，卻發現後面只有日文，可能會感到相當焦急吧。日本有很多這種不是為了傳達資訊，而是為了引人注目而使用的「做為設計的英文」，例如公司名稱、產品名稱、服務名稱，都愛用英文單字。當然這在國際上流通時很方便，但若目的是要指示參訪者時，應該讓它具備該有的功能。請試著從只仰賴英文資訊的使用者的角度，小心選擇更適當的文字。

2016 年網路上有一篇文章，就提到類似的寶貴意見。某間知名咖啡連鎖店裡的公布欄上，公告著店家對於食物過敏的因應措施，而這個公布欄就是這種「只有一開始是英文」的情況。某個英語國家出身的使用者在推特上發文「（對於擔心食物過敏的人來說）這是逼人選擇要學日文還是尋死」，該篇文章即是報導了這則貼文。或許「要學還是要死」這樣的說法有點小題大作，但至少可以知道為了表示親切感做出的這種「只有一開始是英文」的告示，其實傳遞不出任何親切感。如果期待著外來旅客帶來業績的大企業是這種態度，實在是做得太粗糙，可說是一堂慘痛的教訓。

這種「只有一開始是英文」的案例，還只是單純無法傳遞資訊而已，若是「已經融入成日文的一部分且意思有所改變的英文」，那問題就更大了。只傳遞了不完整的資訊，會讓閱讀者感受到「應該要做一些什麼事」，但又搞不清楚實際上到底要做什麼。

下面這是東京經常看到的「STOP! 邊走邊抽菸 亂丟菸蒂」的標識。

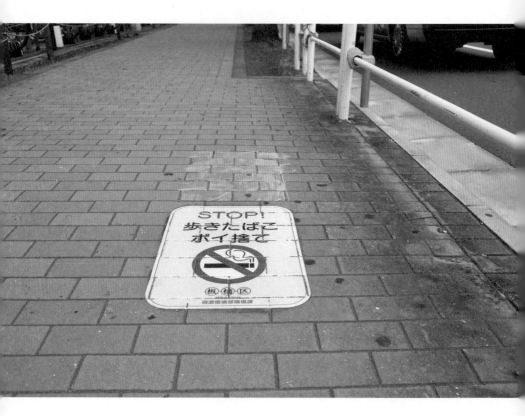

在這裡請試著切換頭腦，只看英文的部分，也就是當作自己看不懂
STOP 以外的資訊。

國外的路上常有寫著「STOP」的道路標識，這相當於日本的「止まれ」（停），是要你停下目前正在做的動作的意思。當外國人在路上看到了「STOP」，或許真的會以為「是不是有什麼需要特別注意的事情」而停了下來。但這裡不是十字路口，並不是需要停下來注意的地方。

在日本長大的人，會知道這裡的 STOP，是指「不要」邊走邊抽菸與「不要」亂丟菸蒂的意思。但是正確的英文，這個「不要」應該是「do not……」。要正確將「不要邊走邊抽菸、不要亂丟菸蒂」的意思傳達給英語訪客，其實是需要解釋「STOP 是 do not……的意思」，將（日式的）英文「翻譯」成（英語人士能懂的）英文。

日本有很多像這種「STOP 酒後駕車」、「STOP 地球暖化」之類的「STOP ○○」標語，這個標識上的「STOP」也屬於這一類。說起來，如果路上禁止抽菸的話，其實也沒有亂丟菸蒂的問題，這裡的文字資訊顯得有點多餘了。其實路上禁菸其實只需要一個禁菸的圖示就相當充裕了，在這裡加上 STOP，對於倚賴英文資訊的人來說反而是多餘的。像這種「已經融入成日文的一部分且意思有所改變的英文」陷阱，可能會對旅客造成誤導。

Hello Work、Ishitsubutsu Center 看得懂嗎？

1-2 Hello Work、Ishitsubutsu Center は伝わるのか？

在展場的文宣品上，常常會看到電話語音服務前面寫著「ハローダイヤル」或「Hello Dial」。雖然 Hello 跟 Dial 都是英語圈人士看得懂的單字，但不表示就看得懂這是什麼服務。* 地下鐵車站出口資訊告示牌上寫的各種設施名稱，也常看到有的站過於忠實呈現本名，有的則試圖將設施功能正確以英文傳遞，給人不統一的印象。在這塊告示牌上，「ハローワーク」** 的英文直接翻成「Hello Work」，而「警視廳遺失物中心」則是直接以日文的羅馬拼音寫成「Keishicho Ishitsubutsu Center」。

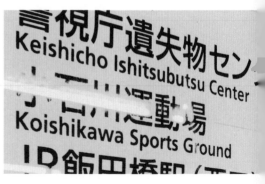

地下鐵的出口資訊告示牌。
左：Hello Work　右：Ishitsubutsu Center

在這裡也請試著當作自己是看不懂日文，只能仰賴英文資訊的外國人。在日本旅遊時，若有人撿到自己的失物送到警視廳遺失物中心，

卻被告知「請去 Keishicho Ishitsubutsu Center 領取」，大概一下子根本搞不懂這是什麼地方吧。

ハローダイヤル跟ハローワーク直接寫成英文單字也是看不懂的。對於外國人來說，比起它們的名稱，實際的服務內容才是最重要的，像是就電話服務來說，是付費電話還是免費電話、是否接受海外直撥、是否有英文專線等等。如果非得將專有名詞放進去，那麼最好在英文直譯之外，也加上這是什麼服務、什麼設施的補充資訊。例如ハローダイヤル可以寫成 Hello Dial information service、ハローワーク可以寫成 Hello Work job center。

警視廳遺失物中心有正式的英文名稱「Tokyo Metropolitan Police Department Lost and Found Center」。*** 不懂日文的旅客如果在官網上找到了這個地方，捷運出口的指標卻只有音譯的名稱，一定會很困惑吧。使用正式英文名稱是比較親切的，只是這名稱真的長了一點，指標上或許寫成稍短的「Metropolitan Police Lost & Found Center」就可以了。

並不是專有名詞就全部音譯，也不是把外來語名稱直接「轉回」英文單字就好。重要的是也要加上足夠的說明，讓第一次看到的人也能知道這個服務、這個設施是在做什麼的。

* 譯註：這是日本 NTT 電信提供的企業電話語音導覽服務。

** 譯註：日本公營的求職資訊站。

*** 「日本警視廳遺失物中心」英文版網站
https://www.keishicho.metro.tokyo.jp/smph/multilingual/english/
finding_services/lost_and_found/information_map.html

加上圖示就能看懂嗎？

1-3　ピクトグラムが添えてあれば伝わるのか？

JR 京都車站內的通道中，有著一個寫著「TOKINOAKARI」的標識，日文部分寫著「時之燈」。即使是第一次看到這標識的人，大概也能靠「時」這個漢字理解這是一個鐘塔；但是對外國旅客來說，只看到 TOKINOAKARI，大概沒有人能看懂這是指什麼吧。所以在下方補充「Meeting point」（會合點）確實是親切的方式。

京都車站的 TOKINOAKARI（時之燈）標識。

歐洲機場的會合點，一般來說只會單純標識成「Meeting point」，並且會附上容易理解的會合處圖示，即使看不懂文字，也可以知道這場所的功能，是很有效的方式。

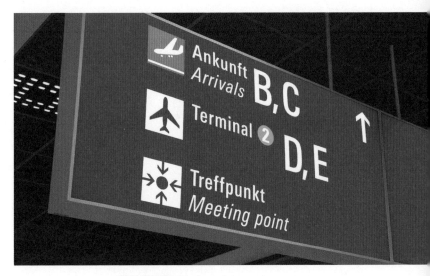

法蘭克福機場的 Meeting point。

讓我們想像一下，要怎麼跟第一次來京都的英語人士約在京都站的
TOKINOAKARI 碰面吧。

「那我們約在 TOKINOAKARI 那裡碰面喔。那是京都站的會合點，
有個大時鐘的地方。」假設遇到這樣的場合時，你會需要像這樣把
「會合點」轉換成「TOKINOAKARI」。而對於對方來說，也需要去
找這個被轉換成「TOKINOAKARI」的「會合點」，彷彿是會合點被
進行了某種密碼化似的。即使這個時鐘本身已經是知名的觀光標的，
比起專有名稱「TOKINOAKARI」，或許還是能明確表達這個裝置、
設施功能的「Station Clock」更加好懂吧。

28頁那張京都站內的標識上，雖然有著將鐘塔外觀簡化的圖示，但是對於不懂「TOKI＝時間」或沒有看過這個鐘塔的人來說，實在是很難把圖示跟目標聯想在一起。最終，對於只能倚賴英文資訊的人來說，這個標識裡最有用的資訊，只有從上面數來第四或五行，用括號括起來的補充資訊「（Meeting point）」字樣了。

那麼，當這位英語人士終於找到了會合點，記下了時鐘的名稱與外觀，如果JR主要車站的會合處全都是TOKINOAKARI的話，那至少下次在找會合點時就會比較輕鬆了。但偏偏好不容易記下來的TOKINOAKARI其實只在京都站有用，到了東京站，名稱變成了「Gin-no-suzu」（銀之鈴），圖示也變成了鈴鐺。對於在日本長大的人來說，大概都一眼能看懂這是個鈴鐺，但在這裡請以英語人士的角度著想，鈴鐺圖示對於理解這是會合處毫無幫助，即使旁邊有張人坐在椅子上的圖示，但圖裡兩個人背對而坐，或許會令人看作是休息室，實在看不太出來是指會合點。結果這裡最有價值的資訊，是文字資訊裡後半段的「Waiting Area」的部分，卻偏偏又與京都站的「Meeting point」使用了不同的譯法。

在比較了京都站與東京站這兩個海外觀光客經常利用的車站的會合點圖示之後，我們應該重新思考，到底我們想傳達的資訊，是「TOKINOAKARI」跟「Gin-no-suzu」這種冗長的名稱，還是「會合點」的功能。近年「通用設計」（universal design）受到矚目，許多指標都加上了圖示，但或許我們過度期待「圖示＝人人能懂的魔法」了。如果全世界只有這裡會出現這個名稱跟圖示，大家真的

能無障礙地理解嗎？這是需要深思的。在把時鐘跟鈴鐺簡化成圖示前，如果能先想像初來乍到的旅客看到時鐘或鈴鐺圖示到底會吸收到什麼資訊，應該就能做出不同的設計吧。

但這也不是說圖示設計只能有一種標準答案，非得按照規格做得整齊畫一不可。因著不同地區、設施功能，圖示的設計有時若能融入附近的環境與氣氛也是很棒的。甚至也可以試著在大家熟悉的設計上加點新工夫，讓它更貼近時代、平易近人。

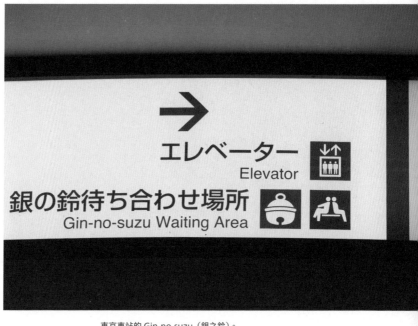

東京車站的 Gin-no-suzu（銀之鈴）。

我在法國某間超市的入口附近寬敞的停車格，看到了這樣設計的圖示（右下照片）。輪椅的設計不是平常那直直角角的形狀，而是由充滿溫度的曲線所構成，令人頗有好感。配合下一頁的家庭用停車場的圖示，彷彿可以看到店家溫柔招呼著「歡迎輪椅、推嬰兒車的顧客來此購物」。

在這裡重要的是，以能確實傳遞該場所的功能為基礎之上，將之調整得更具親和力。我認為設計的創造力，就應該像這樣發揮在活化一個「場域」的功能上。

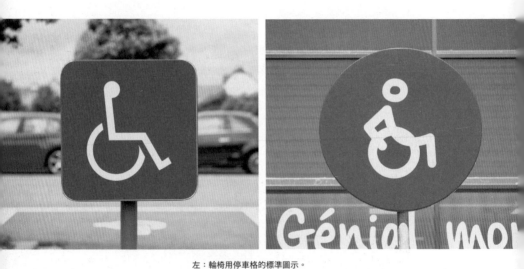

左：輪椅用停車格的標準圖示。
右：在某間法國超市外看到的輪椅用停車格圖示。

不要切斷單字

1-4　単語を分解するのはやめよう

我們在本書裡舉出日本常見的英文寫法、形式錯誤，目的絕不是吹毛求疵地嘲笑。大家的目標都是希望來到日本的客人可以帶著愉悅的心情回去，並且想一來再來，所以我們有必要知道日本公共設施的標識現狀，檢討它們是否真的能在國際上通用，能夠讓人自然閱讀，這才是本書的初衷。

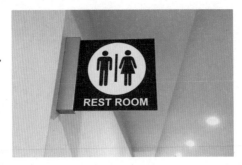

寫著 Rest Room 的標識。

任何國籍、文化圈的人都需要使用洗手間，而這個「洗手間」的英文，在日本多數的旅館與公共設施中，都標成了「rest room」。雖然不少字典都同時收錄了「rest room」與「restroom」兩個單字，兩者都可算是正確的，但在 Google Books Ngram Viewer（用來查詢 Google Books 龐大的書籍資料中特定單字或片語的使用頻率與年代傾向的工具）比較之下，可以發現分開寫的「rest room」大

約是在 1900 年代開始使用,初期「rest room」的寫法較有優勢,但到 1970 年代起,連成一個字的「restroom」使用頻率開始超過分開寫的「rest room」。現代「restroom」與「rest room」的使用頻率大約是 10 比 6。雖然說兩者都對,不過可以看出單字的使用傾向隨著時代在變化。

關於洗手間還有另一個話題:東京羽田機場的每間廁所內側門上貼的「關・開」貼紙,英文拼成了「Lock / Un Lock」。「開」的英文「unlock」不只「Un」後面被加上空格,第二個單字「Lock」還刻意用大寫開頭,彷彿在強調第二個單字是獨立的。在字典裡並沒有「Un Lock」的拼法,在前述的 Ngram Viewer 查詢,無論哪個年代也都幾乎沒有使用例子,基本上可以認定是錯字。在做為國門的機場內,洗手間是許多使用者會接觸到的設施,門上的貼紙卻存在這樣的寫法,能夠帶給旅客安心感嗎?

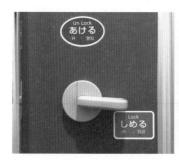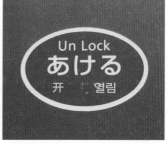

羽田機場廁所門上的 Un Lock 貼紙。

還有很多例子，例如東京都內某博物館以輪椅人士為對象的標識裡，將輪椅拼成了「wheel chair」，這本來也應該是「wheelchair」一個單字。在東京天空樹附近某個大型商業設施地下停車場內拍攝的「Under ground Parking」也應拼成「Underground Parking」才正確。除了標識以外，日本生活中常見被拼成分開兩個字的，還有寫在明信片上的「Post Card」跟筆記本封面上的「Note Book」，這分別也是連在一起的「Postcard」跟「Notebook」才是對的。

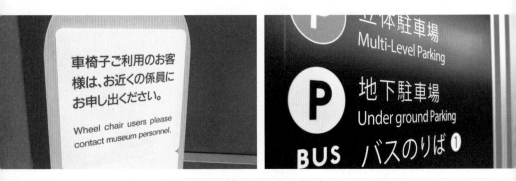

左：wheel chair　右：Under ground Parking

除了機場，海外旅客最常利用的地方就是旅館了。日本的旅館大多都會提供牙刷等盥洗用具，但仔細看它的包裝，往往也會注意到牙刷的英文「Toothbrush」被拼成「Tooth Brush」。

在查了小學生用的插圖版英文字典《從零學起的小學英文單字》（安河內哲也著，J Research 出版）與《用 AR 聽英語：英語物品名稱圖片字典》（三省堂編修所編，三省堂）後，兩本字典裡的牙刷都是

拼成「Toothbrush」,前者封面還特別標明著「初級必學的 600 單字」,因此「牙刷」應該算是初學者非常早就會學到的單字。也就是說,日本旅館裡提供的大部分「Tooth Brush」,都是小學生就能發現的錯字。另外,這些寫著「Tooth Brush」的包裝袋裡,其實裝的都是牙刷與牙膏組合,有些旅館會寫成「Dental Kit」(Kit 是一組工具的意思),更能準確表達內容物,是較為確切的用法。

是兩個單字還是一個單字,只要查字典就可以避免錯誤。下一頁列出了一些在日本常被錯誤拆開的單字列表,請讀者們也多留意生活周遭的英文有沒有一樣的問題。

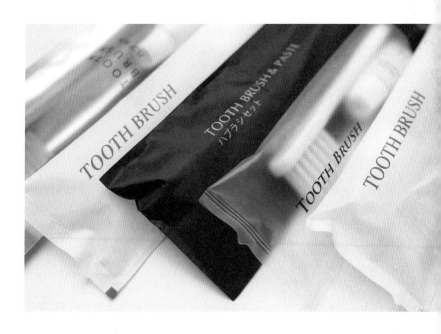

設施名稱	
錯誤	正確
Air Port	**Airport**
Book Shop	**Bookshop**
Book Store	**Bookstore**

建築與旅館等地常見的詞彙	
錯誤	正確
Bath Room	**Bathroom**
Bed Room	**Bedroom**
Break Fast	**Breakfast**
Down Stairs, Up Stairs	**Downstairs, Upstairs**
Hair Brush	**Hairbrush**
Tooth Brush	**Toothbrush**

生活周遭的工具與文具等	
錯誤	正確
Brief Case	**Briefcase**
Kitchen Ware	**Kitchenware**
Note Book	**Notebook**
Post Card	**Postcard**

其他	
錯誤	正確
Art Work	**Artwork**
Class Room	**Classroom**
Down Town	**Downtown**
Guide Book	**Guidebook**
News Letter	**Newsletter**
Time Table	**Timetable**
Work Shop	**Workshop**

「空格」與「留白」的重要性
1-5　スペースという「間合い」の大切さ

在日本常常會看到很多在英文的句號、逗號後方該空一格而沒空的案例，尤其是公司名稱裡沒有空格的「Co.,Ltd.」，幾乎常見到快令人誤以為這樣才是對的了。

Co.,Ltd.

Co., Ltd.

下方才是正確寫法。

另外，也常看到單字或括號前後沒有空格的案例。

東海道新幹線車站的月台資訊標識。

下面這是日本的國門——機場裡的指示牌。資訊實在太多太擠，而且許多地方都省略了空格，很難閱讀。

成田機場的巴士路線指示牌。

像這樣，日本的英文資訊似乎不太重視空格的正確性，可能是因為日文裡的句號、逗號、括號並沒有特別需要加入空格的習慣。但英文是單字與單字之間需要用空格隔開的「分寫」語言，在該有空格的地方沒有空格不只不易閱讀，有時候甚至會讀成不同的意思。多一個空格、少一個空格，與錯字、漏字可說是相同等級的錯誤。

另一方面，除了單字間的空格，版面留白也很重要。常會看到為了把冗長的文字塞進狹小的空間，硬是壓窄文字左右寬度的例子。

上：名古屋車站內的指標。
下：東京日本橋附近的地圖與指標。

這些案例都以左右方向壓窄了文字，只要站的角度稍微斜一點，就幾乎無法閱讀。所謂的標識，並不能假設行人總是能在良好條件下從正面看到。有時候周遭人潮擁擠，必須避著旁邊的行人邊走邊看路標。若是在戶外，天候的明暗也可能讓遠方的標識看不清楚。左右壓窄文字、壓縮字與字之間的空隙等方式，都會為閱讀條件已經容易受到環境左右的標識加上更多惡劣條件。

下面照片是法蘭克福機場的指標，在這裡故意與前頁日本橋的指標從相同角度拍攝。如同本書前面第 14 頁所說明的，法蘭克福機場的指標有顧慮到文字之間適當的空間，即使從這樣傾斜的角度看過去也一清二楚。

東京單軌鐵路羽田機場國際線航廈站的指標，我想就是個明顯的例子（見第 98 頁）。日文部分的「濱松町」、「JR 山手線 • 東京 • 都心」這些重點部分都有把文字放大，讓遠處也能看清楚；但英文部分卻把文字壓窄，看起來相當小，對於只能倚賴英文的人士來說實在不親切。雖然內文確實是忠實翻譯日文的內容，但顯然沒有考慮到是否在恰當的位置以恰當的方式呈現。如果在委託翻譯時，能夠附上標識排列方式、樣式的示意圖，或許譯者在翻譯時更能權衡這些因素進行作業。

在藝術與傳統演劇、音樂的領域，日本有著獨道的「留白」（間）美學，能夠磨練對於「間隔」的感性，然而在標識與觀光指引的文字資訊中，好像卻缺少了它。功能是需要「留白」的，別讓「留白」只留在美術館與劇場裡，在傳遞文字資訊時，也請再三斟酌一下是否在需要留白的地方太緊了，或是會不會反而太空曠了。

在這裡所舉例的成田機場巴士路線指標，以及東京單軌鐵路羽田機場國際線航廈站指標的英文內容，後續我們將在 4-1 節，試著一步步探索如何改善。

「先 please 再說」看起來禮貌嗎？

1-6　「とりあえず please」は丁寧に見えるのか？

日本某旅館的房間裡，擺著一份緊急時的外語會話表，當發生需要引導外國旅客避難的情形時，旅客之間可以靠手指以這張會話表互相溝通。但仔細閱讀表裡的英文，「請逃出建築物外」的英譯文卻是用「Please」開頭的。都已經是需要趕快逃出建築物的情況了，在這種分秒必爭、事關生命的重要時刻下使用的警告文，真的有需要不惜讓句子變長也要加上 please 表示禮貌嗎？

標識所要傳達的訊息，有時候是用來限制或禁止特定的行為，我想應該有很多人會想知道該怎麼傳達更有效，或是口吻會不會太強而失禮。在這裡要討論的就是有效傳達的訊息寫法，與選擇這些語彙的理由。

日語有著避免口吻過於直接的習慣，即使是禁止行為，通常也是用「……してください」（請……）的形式表達。不過在日語中，這些較長的客套語是放在句子的最後面，沒有這麼明顯；但在英語裡，把禁止事項像這樣全以 please 開頭排列，就不像是禮貌，而感覺有點像是在嘮叨了。

某車站月台上全用 Please 起頭的禁止事項。

超過一定的「危險程度」後，即使在日文是寫「……しないでください（請勿……）」，在英文就會用「Do not」的命令句來表達；若是嚴重到可能危及生命的情況，還可以用大寫的「DO NOT」來進一步強調出警告程度。這些命令句型在英文裡並不會讓人感到失禮，反而能明確讓人感受到嚴重性。

Please 在某些語境下，也會帶有限制對方行動的語氣。例如對於陷入慌亂狀態的人說「Please relax」（拜託請冷靜下來），其實是種要求對方這樣做，並禁止做其他行為的口吻。撰寫很多英語相關書籍而知名的 David Thayne 在網路媒體上發表過一篇文章〈Please 會令人感到不舒服？英文的「請求表達」好感程度排行榜〉，介紹了很有趣的結果。公司上司用各種不同的句型對部屬交代工作，讓英語母語人士依照對部屬而言聽起來不舒服的程度來排序，結果在十個句子之中，使用 please 的句子「不舒服程度」排在第五名。*

所以說，please 其實也不是很禮貌的請求方式，不僅不適合用在禁止的文句上，用在請求的場合又不夠禮貌。看來我們需要重新審視 please 的使用時機。

英語的「Please do ○○」其實可以靠各種表達上的技巧，轉換成不會給人限制、強迫感的句子。下面舉出一些在日本常見的各種「Please do ○○」，依照警告程度的不同，提供更貼切的表達方式，盼能做為新的指南。

*〈Please 會令人感到不舒服？英文的「請求表達」好感程度排行榜〉
（日文），Diamond Online，2018 年 4 月 19 日發表。
https://diamond.jp/articles/-/167095

● 紅色等級 → 通常不會用 Please
強烈禁止攸關生命、身體安全的行為

關於這些項目，必須顧慮到如何傳達給不懂日文也不懂英文的人，甚至視覺障礙人士，因此除了文字以外，還應該加上顯眼的色彩與圖示讓人容易注意到。滿足上述條件後還有必要，才加上英文部分。

危險／警告
危險／警告
DANGER / CAUTION

這兩個單字像下面這樣搭配紅色等級的句子使用特別有用。
（以 Mind 開頭的是英式英語，Watch 開頭的是美式英語）

禁菸
禁煙
DANGER: No Smoking

嚴禁煙火
火気厳禁
DANGER: Flammable

禁止進入
立入禁止
DANGER: Do Not Enter / Keep Out

非相關人士請勿進入
関係者のみ立入り可
CAUTION: Authorized（英式英語是 Authorised）
personnel only

小心頭部
頭上に注意してください
CAUTION: Mind your head / Watch your head

小心腳步
足元に注意してください
CAUTION: Mind your step / Watch your step

小心地滑
濡れた床に注意してください
CAUTION: Wet floor

請勿倚靠玻璃
ガラス面に寄りかからないでください
DANGER: Do not lean on the glass /
DO NOT lean on the glass

請勿倚靠扶手
手すりに寄りかからないでください
DANGER: Do not lean on the handrail /
DO NOT lean on the handrail

● 黃色等級 → 通常不會用 Please
一般程度的禁止

請勿觸摸
手を触れないでください
DO NOT touch / Do not touch

請勿拍照錄影
カメラやビデオの撮影はご遠慮ください
No photos or videos

請勿飲食
飲食はお控えください
No food or drink

自行車請勿進入
自転車乗り入れはご遠慮ください
No bicycles

像是公園入口的告示，並不是禁止腳踏車、機車進入，而是不允許
騎乘但可牽行時，則可以用下面的表達方式：
（Push 是英式英語，Walk 是美式英語）

自行車請下車牽行
ここから自転車は押して通行してください
Push your bike from here /
Walk your bike from here

公園內自行車請牽行
この公園では自転車は押して通行してください
Push your bike (in the park) /
Walk your bike (in the park) /
No riding (in the park)

● 綠色等級 → 有些情況有比 Please 更好的選擇

讓行為、動作、事物順利進行的請求

請在此排隊
こちらに並んでください
Queue up here（英式英語）/
Line up here（美式英語）

購票請往前
チケットをお求めの方は前方にお進みください
Ticket counters ahead

將「請往前」以「Please go to……」表達時，因為語順的關係，可能會讓不需要買票的行人也有被催促「往前進」的感覺。而上面這種表達語順，把重點放在場所地點資訊上，可以更針對性地只讓有購票需求的人注意到。此外，將「Ticket」這個單字放在最前面，對於需要相關資訊的人來說比較親切。

● 其他，非警告等級

服務性質的請求

在下面這組旅館的盥洗用品、梳子包裝上有著寫得小小的「Slowly, please relax.」這句子。我想這大概是「どうぞ、ごゆっくりおくつろぎください（敬請放鬆休息）」的直譯，但這樣的句子有可能被閱讀者理解成「拜託請冷靜點」的口吻，反而讓人一點都感受不到 relax 了。

敬請放鬆休息——這真的有必要用英文寫在包裝上嗎？減少不必要的文字資訊，或許能提供更舒適的空間。

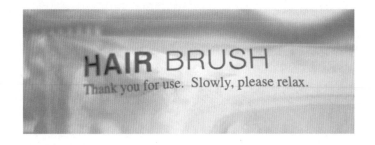

別在公共標識上使用自己的規則
公共サインに自分ルールは要らない

歐文的書寫體裁與規則，是發出訊息者與接收者之間的默契，至今已經累積了幾百年；但在日本的標識中出現的英文，卻常常見到日本獨有的書寫規則。發出訊息者不站在接收者的角度，常態性忽視原有書寫風格的結果，就會不斷產出這種「與世隔絕演化」的異常英文。讓我們來透過一些例子思考看看吧。

應該忠實呈現商標的寫法嗎？

2-1　ロゴの表記をサインで再現するのか？

很多人似乎認為「當企業、品牌商標全部使用大寫，那就應該忠實用全大寫呈現」，但對於英語讀者來說，在文章之內還是使用專有名詞的「標準寫法」，也就是首字大寫、後面小寫才是最自然的。基本上，商標是種將企業、設施、產品的形象圖案化的符號，在文章裡插入符號，反而顯得很不自然。

標識、文章並不是用來「傳達形象」的。標識是用來讓人迅速找到設施在哪裡，而文章是要讓讀者無負擔、順暢閱讀的，所以應該避免出現讓人讀起來會卡住的特殊寫法，要盡可能以普通的文字樸素地排列，這相當重要。即使商標是全大寫，但在文章裡提到該公司時也刻意全大寫的話，會讓人特別容易注意到這個單字的外形，反而不能將內容順暢讀進腦裡。另外，刻意使用大寫也會改變傳達的語氣，這在後面會提到。

TASHIRO & KOBAYASHI CORPORATION was founded in Tokyo in 1925.

難讀的例子：文章裡忽然出現全部大寫的公司名稱。

另外，標識或導覽文章上，也經常出現大小寫不規則夾雜出現的寫法。像是「ITOCiA」、「mAAch」，大概都是想要盡可能貼近商標的外型，但是標識、文章的用途與招牌並不同，真的有這種必要性嗎？尤其是標識上能使用的字體、顏色都有所限制，本來就不可能準確重現商標。而且老實說，製作者就算有千辛萬苦這麼做的理由，對於不知道理由的多數使用者來說，只會覺得「參差不齊很難看」而已。而且就算知道理由了，也不會因此比較好看。

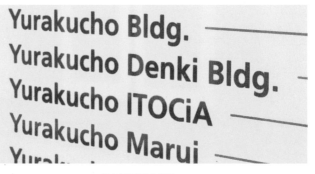

給人奇怪印象的案例：
「ITOCiA」是模仿商標的寫法，寫成「Itocia」會與其他行整齊很多。

試著發揮一點想像力，用聲音來想像好了。例如 A 公司的廣告一直由 B 演員擔任企業代言人。某天，當你偶然聽到廣播節目裡主持人提到 A 公司的新聞時，忽然模仿起 B 演員的聲音，你應該會對這個突然的模仿，留下比新聞內容還深的印象吧？這些標識所做的事情，不就像是視覺上的彆腳模仿嗎？聲音裡不可能做的事，卻在文字上這樣做，還大剌剌展示在機場、車站、街角的公共標識上。不像廣

播的聲音只有一瞬間，標識會長時間留在那裡。或許有人會認為這樣無妨，反正也可以做為企業的宣傳，但終究會給人這個社會把指標跟廣告混為一談的印象。

國外的商標，有全大寫「YAHOO!」* 也有全小寫的「amazon」、「intel」，甚至還有把中間的 R 反過來寫的「玩具反斗城」，這些商標出現在文章內文時，一般還是會寫成較容易閱讀的「Yahoo」、「Amazon」、「Intel」與「Toys "R" Us」（或「Toys R Us」）。

試圖重現商標造型是很特異獨行的想法，對於不習慣這些商標的外國旅客而言，忽然看到指標或導覽文章忽然出現「ITOCiA」、「mAAch」，只會覺得莫名其妙。這牽涉到資訊的傳遞端是否真的有站在接收者的立場思考。

在這裡，我們來看一下東京都產業勞動局所制定的〈國內外旅客易懂標識標準化指南〉** 吧。根據網站說明，這份指南「著重於多語言支援的角度，介紹各種精心製作的多語言支援案例」。該指南網站裡對外提供了一份〈國內外旅客易懂標識標準化指南：東京都版翻譯對照表〉*** PDF 檔案，前言裡就有具體介紹需要留意的重點。在此文件第 2 頁說明英文書寫體裁的注意事項，就有這樣的內容（底線是本書作者加上的）。

1. 全大寫

用於重要的禁止、注意事項的標識，尤其是大型指標。

有些情況會用在標題上。<u>不要用在內文裡。</u>

[例]

- EMERGENCY
- STAY OFF THE TRACKS

2. 每個單字首字大寫，其餘小寫

主要是用在標識上的體裁。

但是，<u>使用於內文時，則只有專有名詞的開頭字母用大寫。</u>

* 譯註：新商標已改為全小寫。

** 東京都〈國內外旅客易懂標識標準化指南〉
http://www.sangyo-rodo.metro.tokyo.jp/tourism/signs/

*** 東京都〈國內外旅客易懂標識標準化指南：東京都版翻譯對照表〉
http://www.sangyo-rodo.metro.tokyo.jp/tourism/
755cb16a0906e4adb171e24f54471811.pdf

**** 譯註：台灣官方的雙語標示指南，可參考國發會網站
「營造國際生活環境標準作業流程手冊」
裡的手冊3〈地方政府雙語標示標準作業手冊〉
https://www.ndc.gov.tw/Content_List.aspx?n=61F6EDB507A31E6D

像這樣，這份指南文件的開頭，也基於英語圈正確的書寫體裁說明了大寫的使用方式。然而在這份文件中實際地名、設施名翻譯對照表（第 4 頁以後），書寫體裁卻忽然不再被優先考慮，出現下面這些「全大寫」或「模仿商標大小寫」的名稱，彷彿是自己打了前面自己說的注意事項一個耳光。尤其是「AQUA CiTY」這樣只有 i 忽然變成小寫的寫法，跟 55 頁提到的「ITOCiA」一樣，看起來很怪異。

SHIBUYA 109
TOKYO SKYTREE
TOKYO Solamachi
SUMIDA AQUARIUM
AQUA CiTY ODAIBA

上面這幾個例子可以看出這份「指南」裡還是散見一些不統一的書寫體裁，期待此指南日後能夠持續更新，統一成更自然的英語形式。

全大寫的單字會給人什麼印象？

2-2　大文字だけの単語はどう見える？

除了公司、品牌名稱以外，將普通名詞、專有名詞、人名等寫成大寫又如何呢？常在展場、活動的長篇說明文字裡，看到有關人名不斷以大寫出現，也常看到日本獨有技法、道具的名稱一直反覆用大寫呈現。

The BAREN pad and WASHI paper are used in UKIYO-E woodblock printing.

日本獨有技法、道具的名稱硬排成大寫造成難讀的案例。*

以英文來說，文章裡忽然出現全大寫的單字，看起來會相當不自然，讓視線一瞬間停在這裡，打斷讀者集中力，內容反而難以讀進腦裡。彷彿這個單字忽然飛了出來，給人在怒吼、主張些什麼的印象。此外，當多個公司名稱以清單形式排列在一起時，若像 2-1 那樣「商標全大寫的公司就寫成全大寫」，看起來實在很不協調。

* 譯註：BAREN 為印刷用具「馬連」；WASHI 為「和紙」；
UKIYO-E 為「浮世繪」。

Japan Association of Translators
japan graphic designers association
JAPAN SIGN DESIGN ASSOCIATION
Japan Typography Association

在這裡故意不用實際的商標，舉了比較誇張的例子，不過在日本真的常常會在辦公大樓樓層標示、活動的協辦單位列表看到這樣的案例。文字大小跟行距看起來都一團亂，真的能讓讀者體會到「這是本公司名稱的正確寫法」的意圖嗎？

**Japan Association of Translators
Japan Graphic Designers Association
Japan Sign Design Association
Japan Typography Association**

基於商標與標示用途不同的思維，將相同的內容以一致的行距、文字大小重新排過。以普通的方式呈現普通的資訊，就能這樣清爽整齊。

當真的需要大聲警告時，才特別將標題中「警告」或是「請勿○○」的相關部分以大寫呈現，效果會更好。

但如果想讓人注意閱讀整段文章，可以全用大寫來排嗎？這並不是好方法。大寫強調的部分過多，反而會得到反效果，因為大寫字母

排出來的文章，文字上下方太整齊，無法從單字的輪廓汲取資訊，好像不停在罵人，讓人讀起來很不舒服。

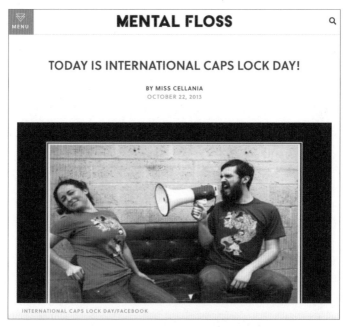

制定 INTERNATIONAL CAPS LOCK DAY＊（國際 CAPS LOCK 日）的搞笑報導。
本文裡就有提到「全大寫的文章就像是在罵人」。
https://www.mentalfloss.com/article/53297/today-international-caps-lock-day

＊〈TODAY IS INTERNATIONAL CAPS LOCK DAY!〉，
Mental Floss，發表於 2013 年 10 月 22 日。

另外，該強調的是哪一個單字也很重要。在這裡若是要用大寫來強調，則應該是要強調「請勿觸摸」的部分，若是強調「燈籠」的部分，反而會看不出來「禁止」的感覺，搞錯強調的重點了。

Please do not touch the LANTERNS.

這是重現在神社裡看到的「請勿觸摸燈籠」標語，大寫強調在「燈籠」的地方。

Please DO NOT touch the lanterns.

任何禁止告示，都讓「請勿」的部分最先讓人注意到最有效。

英文裡夾雜的日語等外語單字，除非在句子開頭，否則應該用小寫書寫，並用義大利體（斜體）呈現 *。

The *baren* pad and *washi* paper are used in ukiyo-e woodblock printing.

日文特有的單字以義大利體呈現。

* 即使本來是外語，但已經融入成英文一部分的單字，也不需要用義大利體，直接用正立體排就可以了（如本例中的 ukiyo-e，浮世繪）。到底是不是已經算是一般英文單字，可以從英日／英英字典或英英字典中是否有收錄判斷。另外，有些新聞媒體的處理原則是碰到外語單字不使用義大利體，而是使用引號。

地名是專有名詞，所以是採用首字大寫，後方則都小寫，也就是專
有名詞標準的寫法。

TOKYO's center, the 23 wards, combine some of the world's busiest areas with
remnants of old JAPAN; not far from SHIBUYA is the holy MEIJI JINGU, while
the 634-meter tall TOKYO SKYTREE and the iconic SENSO-JI in ASAKUSA
are within walking distance of each other. SHINJUKU and ROPPONGI are two
vibrant nightlife spots, yet they're a short train ride away from UENO Zoo and
the TSUKIJI Fish Market.

Tokyo's center, the 23 wards, combine some of the world's busiest areas with
remnants of old Japan; not far from Shibuya is the holy Meiji Jingu, while the
634-meter tall Tokyo Skytree and the iconic Senso-ji in Asakusa are within walk-
ing distance of each other. Shinjuku and Roppongi are two vibrant nightlife spots,
yet they're a short train ride away from Ueno Zoo and the Tsukiji Fish Market.

上：用全大寫標示地名與設施名的導覽文，到處充滿大寫很難閱讀。
下：大寫開頭其餘小寫的標準寫法形式，這樣好讀得多，文章也能縮短一點。

至於人名的標示，有些人名清單會將姓氏寫在前方，或是統一把姓
氏用全大寫字母排，因為名單通常是照姓氏的字母順序排列的，而
且當名字很長的時候，比較容易看出名字裡那個部分是姓氏。但是
以一般的文章來說，人名也是專有名詞的一種，還是以普通的專有
名詞標準形式來排，比較不會有特別搶眼的單字出現，容易閱讀。
下面這些例子都是來自國際奧林匹克委員會（IOC）官網上的人名書
寫體裁。總之這並沒有單一的正確答案，還是要看場合選擇恰當的
寫法。

USAIN BOLT
Usain BOLT

上：USAIN BOLT 在顯眼的大標處使用全大寫形式。
下：Usain BOLT 在選手名單處，只有姓氏以全大寫呈現。

Usain BOLT was the track and field star of both the
LONDON 2012 and the BEIJING 2008 Olympic Games.

在內文裡也一樣用全大寫來標註姓氏與地名，實在讓人難以讀下去。

**Usain Bolt was the track and field star of both the
London 2012 and the Beijing 2008 Olympic Games.**

清楚易讀的標準形式。只有第一個字母大寫，當然地名也是這麼做。

日本近年在討論，以英文書寫日文姓名時是否要也維持先姓後名，而這種寫法為了讓人容易辨識出姓氏，在名單以外的場合也都刻意使用全大寫來排姓氏。結果，也開始看到即使是用傳統西方先名後姓形式排版的名字，也跟著用全大寫來標示姓氏了。但就像上面舉的例子，只有在多國人士聚集的國際組織或國際活動中，會將先名後姓的姓氏部分以全大寫呈現，在一般文章裡實在不需要這麼做。即使是先姓後名並將姓氏全大寫的排法，其實也只要第一次出現時這樣標示就夠了，在文章裡每次出現時都蹦出一次全大寫，只會讓文章難以閱讀而已。如果是書籍的話，其實在最前面註明「本書姓名以日式先姓後名形式編排人名」，內文裡就用首字大寫的標準格式來排就好，這樣做靈活多了。

縮寫真的能讓資訊更容易傳遞嗎？

2-3　省略は情報を伝わりやすくするのか？

日本的公共標識還有一個特色是很愛縮寫。從多年前就開始雙語化的路標，也常常見到硬是被縮寫的單字。

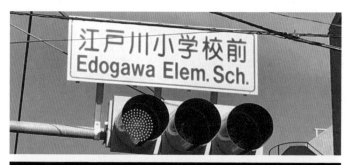

能看懂上方照片中的「Elem. Sch.」是「Elementary School」，是因為上面日文寫著「小學校」，只看英文部分的話，想必有很多人看不懂是什麼意思。而下方的照片裡的「Sch.」是在中部國際機場拍到的，在這裡八成指的是「Scheduled departure time」（表定起飛

時間）吧。縮寫用太多，讓不同的單字都縮成一樣的寫法了，這讓
閱讀者得根據標識所在處與前後脈絡自己解讀、猜測它的意思。

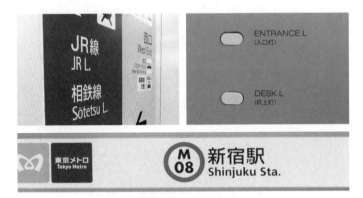

左上：左右空間明明足夠，卻使用縮寫「L.」的例子。
右上：旅館床頭處電燈開關處也用了縮寫「L」。
下方：左右空間明明足夠，卻使用縮寫「Sta.」的例子。

2017 年出版的書籍《檢查街上的公共指標》（本田弘之、岩田一成、
倉林秀男著，大修館書店）就研究了日本常見的這些把「JR 路線」
寫成「JR L.」、「車站」寫成「Sta. / Stn.」的縮寫方式。他們實際詢
問了一百名在日本國立大學就讀的留學生，其中能夠正確復原這些
縮寫單字的人不到一半，有些甚至沒有人看得懂。* 我們真的該認
真面對這個事實了。

縮寫主要是用來解決空間不夠的情形，東京都的〈國內外旅客易懂
標識標準化指南〉** 也提到「當有空間、易讀性考量時……，可適

度使用縮寫」，看起來是指縮寫只應用於特定狀況。然而在實際的指標上，實在太多明明空間非常充足，卻照樣縮寫的案例，指標的製作者顯然不太會區分該用與不該用縮寫的情況。

京都車站裡的縮寫案例。

另外，讓我們重看一次 1-5 節〈「空格」與「留白」的重要性〉介紹過的那塊成田機場的巴士目的地指示牌，不只是擠到不行，為了塞進更多的資料，還濫用大量縮寫，使得整個外觀密密麻麻，實在難以閱讀。

* 本田弘之、岩田一成、倉林秀男著《檢查街上的公共指標》
（街の公共サインを点検する），大修館書店，63 頁

** 國內外旅客易懂標識標準化指南：行人篇
https://www.sangyo-rodo.metro.tokyo.lg.jp/tourism/
85ce7d4f4402dbcc25f23067a755b28b.pdf

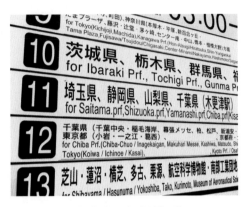

成田機場的巴士目的地指示牌

日文裡列出每個縣名，下面的英文也比照日文每次都寫成「○○prf」（「prf」是「prefecture ＝縣」的縮寫）。或許有人會認為，既然這是在有限的空間要塞入盡量多的資訊，應該是符合〈標識標準化指南〉裡所說的「可適度使用縮寫」情況吧？但是請認真思考一下，這個縮寫真的有需要嗎？

for Saitama.prf,Shizuoka.prf,Yamanashi.prf,Chiba.prf(Kisarazu Sta)

日文的「縣」是指大範圍的地方自治行政區，翻譯成英文後則對應到「prefecture」＊。但是，外國旅客並不是每個人都知道在日本「prefecture」指的是什麼，更不用說是縮寫的「prf」了。（順帶

＊ 譯註：台灣的縣一般是譯為「county」。

一提，在英文字典查「prf」，只會說是「proof」的縮寫。而大寫的「PRF」則是學術、技術用語的縮寫，根本找不到有字典說這是「prefecture」的縮寫。）

對於看到這塊指標的人來說最重要的是什麼？比起「prf」來說，「Saitama」、「Shizuoka」這些地名部分才是。當然，如果空間很充足，可以盡量不使用縮寫，完整寫出「Saitama prefecture」、「Shizuoka prefecture」（但英文裡出現這樣一直重複的單字看起來還是頗累贅），但在這裡 prefecture 並不是什麼必要的資訊。文字已經擠到不行了，還不斷出現 prf，看起來就很不清爽。而且本來該有的空格也沒加，甚至應該在後方的縮寫點還跑到前面去了。縮寫點放在不是縮寫的單字後面，或許會有不少人會把 Saitama 與 prf 看成切開的兩部分，更難搞清楚 prf 的意思了。

這塊指示牌只看日文的話，其實文字大小與各項目之前的空間都很恰當，能夠自然閱讀。但是對於「只能依賴英文資訊的人」而言，就只能看到密密麻麻的文字，不知道該從哪裡吸收資訊了。

即使日文有「縣」字，不表示英文就非得要翻出 prefecture（prf.）不可。審視環境因素、並衡量可用的空間後妥善整理資訊，才是能夠將資訊清楚傳遞給使用者的重點。

前面提到的成田機場巴士目的地指示牌的例子，我們將在 4-1 節裡演練怎麼來改善它。

中日文符號與等寬字母也能用在英文裡嗎？

2-4　中国語、日本語の記号や等幅ローマ字は英文にも使えるのか？

中日文裡常見的 ※、★等符號，在英文裡會顯得很突兀，請務必先審視是否真的有需要用到這類符號，如果真的需要，也應該使用對應的英文符號。

中日文文章裡表示「幾點～幾點」或「多少～多少」的波浪線符號，在英文裡不會用到。另外也有一些符號形狀相似，但在英文有特定的用法，例如在日本的英文刊物上，常看到用方括號 [] 框起標題，但這個符號在英文裡其實是用來補充原文錯漏字的。此外，英文一般也都不會用到尖括號〈〉、<>。雖然編排英文時，總會習慣想用個什麼符號框住標題，但在英文裡，這種情形通常是直接把文字加粗等方式處理，單純以文字表達，不只易讀，看起來也比較清爽。

XY HOTEL <TOKYO STATION GRAND FRONT>

【postal code】　　[postal code]

※ The museum is open daily 10：00～18：00。

使用了中日文符號而很奇怪的案例。好的例子請參考 151 頁。

另外，大多數中日文字型都會內建多種歐文字母，但全形字母與等寬的半形字母雖然外型上是字母，但排起來時稱不上是文章，還比較像是一個一個獨立的符號。

閱讀英文時，讀者並不是把每個字母照順序讀過去的。實際去追蹤眼睛的動作會發現，視線其實是從左至右快速掃過，而在每一行中間會有幾次停頓，有時候還會往回掃。

而很多中日文字型裡的歐文字母，其實都不太適合拿來排英文。一般中日文字型裡收的歐文字母，為了塞進跟漢字一樣的框裡，往往會把字母的下伸部（小寫 g j p q y 下方伸展的部分）硬生生縮短。

在這裡要注意的是，當看到一個字母時能否馬上辨認出的「易辨性」（legibility），與幾個字母所構成的單字是否能輕易辨讀的「易讀性」（readability）是兩回事。當字母的下伸部極為縮短時，即使單獨看到 g、y 時還能辨識出是什麼字母，但當 g、y 等字母塞進一堆字母中成為單字時，就變得難讀了。71 頁圖中警語文字裡的「Emergency」、「stop」就是因為下伸部縮到幾乎看不見，即使是平常看習慣的單字，當輪廓看起來不一樣，就需要多花一些時間才能看懂。

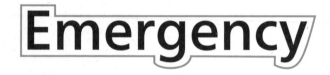

一般來說易讀的歐文字形，
小寫字母的下伸部不該被硬是縮短，而是要自然伸展。
此例以 Neue Frutiger 編排。

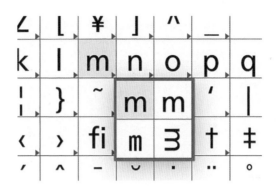

專業排版軟體的字符面板。
可看到一款日文字型裡收錄了多種
不同用途的英文字母。

除了形狀，字寬也很重要。歐文印刷體是以每個字母寬度不同為前提發展起來的。除非是要配合打字機的固定規格等特殊情況，W、M 理所當然要比 I 來得寬。在打字機早被拋進歷史的現代科技中，要讓字型裡每個字母不同寬，也根本沒什麼困難。

但是在中日文裡，因為可以橫排也可以直排，或是因為版面有所限制而要決定文章篇幅時，總覺得每個字都能一個個放進正方形裡，因而習慣用「兩百字」這樣的數字來決定長度。因此，為了能讓歐文也配合，就也在字型裡收錄全形字母與等寬半形字母了。

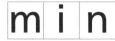

全形英文字母，可跟漢字一樣
放進大正方框的中間。

　U+006d U+0069 U+006e

半形英文字母，每個字母不同寬，
這種就適合拿來排單字與文章。

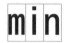　U+006d U+0069 U+006e

真正「只有全形一半」的英文字母，
這種等寬的字型就不適合拿來
排單字與文章了。

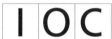

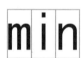

中日文字型裡的等寬歐文不適合
排版文章，字與字中間的節奏不規則，
單字一長就不易讀。

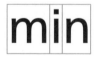

一般的歐文字型每個字母不同寬，
排出來的單字中，字與字之間的
節奏是穩定的。

例如，要直排「ビタミンE」（維他命E）、「IOC」（國際奧委會）這些詞時，等寬的英文字母確實比較好用。但這也頂多只適合短短幾個字母的情況，而不該用在橫排或是長文，因為等寬字母有著無法調整字母間恰當節奏的致命缺陷。

字母與字母間的空間節奏是相當重要的，垂直筆畫依照固定節奏排列的文章，與節奏混亂的文章，易讀性有大大的不同。

歐美的書籍與標識上常用的字型有固定的特徵。小寫字母上下伸展的部分，排成文章時會讓每行文字產生適度的上下凹凸感，當讀者看到常見的單字時，光是看到單字的輪廓，大概就可以辨識出是什麼單字了。這並不是什麼要訓練的特殊能力，就好像我們不會去讀漢字的一筆一畫，只要看到輪廓就能認出是哪個字一樣。

同樣是字母或是類似的符號，在中日文與英文裡用途完全不同。近年很多英語文件在編排時，往往是拿中日文的排版檔案直接替換內文排出來的。請小心不要沿用到中日文的字型與符號，而應該選擇適當的英文字型與符號才是。

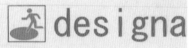

節奏不規則而不易閱讀的範例。以等寬半形字母排出來的避難場所告示牌。

讓英文看起來更加分的技巧
一段上の英文に見えるコツ

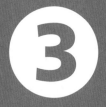

在這裡要介紹英文裡使用的文字、標點符號，還有用詞的細微差異。
歐文字型裡有些標點符號即使看起來跟中日文的很像，用途卻完全不
同。另外，像是把中日文的引號直接換成英式引號，有時候會給人與
預期不同的印象。這章就要為各位介紹一些能讓英文更加準確傳達資
訊的技巧。

橫線有三種：連字號、連接號與破折號

3-1　橫線には３種類ある：ハイフンとダーシの使い分け

最近文書處理軟體愈來愈進步，輸入兩個連字號（hyphen）就會自動連接成破折號（dash），引號跟撇號也會自動轉成正確的形式，軟體功能都更加遵守文字編排的正確體裁了。

但是，還有很多地方是不能仰賴自動功能解決的。為了讓英文的表達顯得更自然，請檢查以下這些項目。

偶爾有機會看到早年的文件中，用兩個連字號代替破折號的情形，非常有時代感。雖然在文章中用來表達語氣或語意的破折號比較少看到有人用錯，但用來表示數量範圍、期間、區間「哪裡到哪裡」的連接號，就很常看到誤用成連字號的案例。

●連接號、破折號與連字號的用法差異

英文裡的 dash 分為兩種，短的稱為 en dash（連接號），而長的則稱為 em dash（破折號）。這兩者在輸入原稿時經常會被打成連字號（或兩個連字號）代替，在實際排版時，應該要根據內容調整成正確的符號。

Mac 鍵盤可以用 option + - 打出 en dash，而用 option + shift + - 打出 em dash。

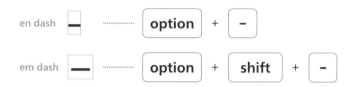

en dash 用在數字、時間、星期幾之間，表示範圍的「到」的意思，這種用途前後不加空格，大致上等於中日文的「～」號的用途，但是英文基本上不使用「～」符號。

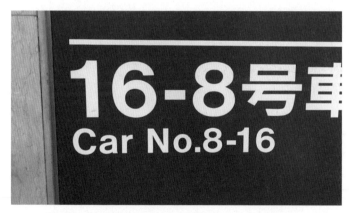

這裡的英文部分該用連接號的地方用了連字號，「Car」又寫成單數形式，
很有可能被讀作「8 之 16 號車」。
寫成「Car Nos. 8–16」就能正確傳達是「8 號車到 16 號車」。

連字號（U+002d）

Baden-Baden　　**8-16**　　**state-of-the-art**　　**south-east**

城市名「巴登巴登」　　8 之 16　　（形容詞）最新的　　東南（方位）

連接號（U+2013）

Humburg–Baden-Baden　　　　**8–16**　　**1945–2015**

連接號用來表示「從～到、之間」的意思，　　　8 到 16　　1945 年到 2015 年
這個例子是「從漢堡到巴登巴登」的火車。

9:00–17:00　　**Monday–Friday**

9 點至 17 點　　週一至週五

破折號（U+2014）

You're starting tonight—secretly.

用破折號表示文章中的喘息。此句意思是「你今晚可以付諸行動了……偷偷地喔。」
引用自小林章著《歐文字體：基礎知識與活用方法》第二章〈理解歐文字體〉62 頁

The influence of three impressionists—Monet, Sisley,
and Degas—is obvious in her work.

用破折號表示補充說明的意思。此句意思是「她的作品明顯受到三位印象派畫家——
莫內、西斯萊、竇加——的影響。」
The Chicago Manual of Style, 17th edition, "6.85: Em dashes instead of commas, parentheses, or colons"

連字號、連接號與破折號的使用案例

丟掉笨蛋引號，甩開外行稱號

3-2　マヌケ引用符をやめて素人臭さから抜け出す

排中日文的時候，會使用「引號」框起對話。英文同樣有引號，只是
要注意的是英文引號的形狀。常會看到有人用「"」這種直立的引號，
這個符號在歐美被戲稱是「dumb quotes」（笨蛋引號），看到就覺
得是外行人排出來的。

Clearance 6'00"　　　'　　"
<p style="text-align:right">(U-0027)　(U-0022)</p>

Clearance 6'00"

這些直立的「"」等符號原本是用來表示英尺、英寸等單位，或是經緯度幾分幾秒的符號。例
如美國停車場入口常見的「車高限制 6 英尺」。

"Hello"

"Hello"

當作引號用是錯的，俗稱「笨蛋引號」。

"Hello"

"Hello"

正確的英文引號，開頭跟結尾有不同的
形狀。同樣的，正確的撇號也不是左右
對稱的。

oh, it's 'Hello' "Hello"

oh, it's 'Hello' "Hello"

oh, it's 'Hello' "Hello"

comma (U+002c)	apostrophe (U+2019)	quotation marks (U-2018, U+2019)	double quotation marks (U-201c, U+201d)

不同的字型設計差異極大，不過基本上正確的撇號、引號外形設計會跟逗號相近。

正式的引號是「""」，請選對符號使用。引號的正確用法，在英式英文就好像是「」與『』的關係一樣，是先用單引號「''」再用雙引號「""」；而美式英文則順序相反，是先用雙引號「""」。引號在 Mac 鍵盤 * 可以這樣輸入：

' ············· [option] + []]

' ············· [option] + [shift] + []]

" ············· [option] + [[]

" ············· [option] + [shift] + [[]

另外，表示所有格或縮寫的撇號，用的是跟單引號相同的「ʹ」符號。

這種引號並不是真的叫做「笨蛋引號」，而是因為用了這種不正式的引號、撇號，看起來會很像「笨蛋」，所以有此稱號。

大部分的情況下，「笨蛋引號」用的多是直立的 prime 符號，但偶爾也會看到用變音符號的尖音符（acute）與重音符（grave）的例子。prime 符號正確是用在長度（英寸、英尺等）與時間（分、秒）；而尖音符與重音符通常又短又寬，跟文字排起來怎麼樣都不平衡。

grave
(U+0021)　　acute
(U+00b4)

變音符號是像這樣用來跟字母組合使用的。

拿變音符號代替撇號是錯誤用法。

* 譯註：日本 JIS 規格的 Mac 鍵盤跟其他國家不一樣，JIS 規格的輸入是：
option + [打出「ʹ」，而用 option + shift + [打出「ʻ」。
option + @ 打出「ʺ」，而用 option + shift + @ 打出「ʼʼ」。

將中日文「」直接排成" "意思會改變的情況

3-3　中国語、日本語の「」を英文の引用符に置き換えると意味が変わる場合

在中日文裡，引號不只會用來標示對話、引用文章、標示章節或標題，也常用於表示強調，或與前後文做出區別；而英文裡的引號（包括雙引號" "與單引號' '）除了引用與標題之外，也會用來框住詞彙，但多用來表示「特別的意圖」，例如表達這個詞在這裡不是一般意思，帶有反諷口吻，而不會用引號來表示強調。

更具體地說，英文的引號用途主要如下：

1. 引用別人說的話。
2. 說明「○○這個字」，需要將單字與前後文隔開時（有時會用義大利體表示）。
3. 表示這並不是我說的、我不認同的，以及表示「所謂」的用法。
4. 新單字或是一般日常很少使用的單字。
5. 標註雜誌裡的文章標題、書裡的章節名、歌名等（雜誌刊物名與書名、音樂專輯名則會用義大利體編排）。

在日文中，引號又有好幾種，早些年的日本媒體似乎有固定的習慣去做區分，例如引用別人說的話或文章時，以及強調文中特定名詞時會使用角引號「」；而用在諷刺的情形，會用「〝〟」這種鬚引號*，但是近年來兩者的差別好像比較模糊了。

角引號　　　　　　　　　　　　　鬚引號

而在日英雙語標示裡近年愈來愈常見的問題，則是將日文的「」在英文裡全部單純換成 "" 的情況。之所以要在這裡特別提出這一點，是因為如同前面說明的，即使寫作者並非此意，在英文裡用引號框住詞彙，閱讀者可能會讀成諷刺的語氣，所以必須特別注意。這時的引號在英文俗稱為「scare quotes」，有人會直譯成「引起注意用的引號」，本書則稱之為「諷刺引號」。

* 在此引用知名記者對於引號使用方式的說明如下：「像前面這樣寫成『〝進步的〟記者』跟『像這樣被錯誤的〝引用〟』的時候，這裡〝進步的〟與〝引用〟的地方使用了鬚引號，用來表達『其實不是這樣』或是『所謂』的用途。」本多勝一《日文的作文技術》（朝日新聞出版）第四章〈標點的用法〉（譯註：台灣通常使用「〝〟」的形式，近年也很少用。）

如果他是位「紳士」，就不會有那種舉動了

If he is a "gentleman," he shouldn't act like that.

明顯做為諷刺使用的例子。作者對他是位紳士這件事抱持懷疑態度，所以刻意加上引號。

日本某一間航空公司曾在搭機口前空橋的走道上，用雙語寫著下面灰色文字範例的宣傳語，當時這在看到該文宣的外國人之間引起不小的話題。

「安全」而「舒適」的旅行

a "safe" and "comfortable" journey
a safe and comfortable journey

灰色的寫法會讓人讀起來有諷刺的感覺，黑色的排法才不會傳達多餘的語意。

本來是要抬頭挺胸強調自己「安全」的部分，但反而給人「寫這句話的人自己大概並不覺得安全吧」的諷刺印象了。而圖中黑色版拿掉

引號的文章，就不會特別給人諷刺的感覺。其他像是日本溫泉的告示牌，也看過將「健康」、「療癒」的英文用諷刺引號來排的案例。

提供各位「健康」與「療癒」

offer you "health" and "relaxations"
offer you health and relaxations

灰色的寫法會讓人讀起來有諷刺的感覺，黑色的排法才不會傳達多餘的語意。

其實就連在英語圈，這類諷刺引號造成意義不明的問題也常常引起話題。例如英國的《衛報》編輯體裁《The Guardian style guide》的官方推特帳號，就曾經貼過一張寫著「"PIZZA"」的照片，並在推文寫說「他說它是披薩，實際上到底是什麼……」。

另外，在中日文也常會使用引號來標示專有名詞。然而，專有名詞在英文裡加引號雖然是不會有諷刺的感覺，但只要開頭字母大寫就足以表示這是專有名詞了，並不用再畫蛇添足加上引號。

「東京鐵塔」 建於1958年

"Tokyo Tower" was built in 1958.
Tokyo Tower was built in 1958.

專有名詞雖然不太會被讀成諷刺語感，但還是不加引號比較自然。

在將中日文加上引號的地方翻譯成英文時，很容易會依樣再加上引號，但在英文裡，多餘的引號不只會讓文句不易閱讀，還可能讓閱讀者有預期外的解讀。請再三確認引號的用法是否正確，別讓明明是想強調的內容，讀起來反而像在「諷刺」自嘲了。

在英文裡只使用必要且最少的強調

3-4　英文での強調は必要最小限に

前一節提到英文不會將引號用於強調,那麼真的想要強調的時候該
怎麼辦呢?

在日本常會看到這些英文的強調方法:

例文:「多元化」、「包容性」與「永續性」是我們的基本價值觀。

1. 用引號強調
用引號讀起來會有諷刺、自嘲的感覺,在英文裡不會用來強調。

We embrace "diversity," "inclusion," and "sustainability" as core values.

2. 以粗體強調
用粗體強調會過於顯眼,反而不易閱讀。

We embrace **diversity**, **inclusion**, and **sustainability** as core values.

3. 以粗體加底線強調
粗體再加上底線,字母的下伸部會被蓋住而不易閱讀。

We embrace **diversity**, **inclusion**, and **sustainability** as core values.

4. 大寫粗體字再加引號
大寫字母加粗又加上引號,比起小寫粗體字還要更搶眼,超難讀。

We embrace "**DIVERSITY**," "**INCLUSION**," and "**SUSTAINABILITY**"
as core values.

範例 1 就如同上一節說明的，有些內容加引號讀起來會有諷刺的語感，需要非常小心。

而範例 4，引號還用大寫字母，不只很難閱讀，還會給人在咆嘯的印象。而且這裡還用了粗體，更是咆嘯感十足。在日本常常看到要以羅馬拼音書寫日文的普通名詞時，刻意用這種又大寫又引號的寫法，英文這時通常會使用小寫的義大利體。

而像範例 2 與 3 這樣使用粗體的方式，基本上是可以的，只是當同一句話裡連續出現粗體文字，讀起來容易卡卡的，尤其是又加上底線，只有一行勉強還能讀，要是在長篇文章裡，行距太近時可能會跟下一行的字黏在一起，更是難讀。

在英文要強調單字或語句時，原則上是使用義大利體。

改良：這樣可行，不過連續使用義大利體也是有一點不好讀。

We embrace *diversity*, *inclusion*, and *sustainability* as core values.

那麼，只要把想要強調的地方都改成義大利體就好？這也不對，使用過度一樣會有不好讀的問題。其實，英文一般習慣上是不太刻意強調的。

改良：不用特別使用義大利體，讀起來語感也沒什麼差別。

We embrace diversity, inclusion, and sustainability as core values.

或是可以試著把想要強調的部分搬到句子的後方，調整語順，也可以達到類似強調的效果。

改良：把三個項目獨立拉到句子後方，看起來更顯目。

We embrace the following core values: diversity, inclusion, and sustainability.

日本總是習慣想盡辦法加上各種裝飾，讓文字更顯眼，有時這反而會讓讀者不容易集中精神在內容上。在強調之前，請先仔細思考是否真的有必要。

理解合字的用法

3-5 合字の使い方を知ろう

當襯線字體的 f 與 i 相接在一起時，f 右上的部分會與 i 的點疊在一起，變得很醜。為了避免這種情況，歐文字型裡會另外設計好將 fi、fl 直接組成一個字的「合字」(ligature)。

金屬鉛字，從左至右是 fl、ft、ff 的合字。現代的數位字型一般都會內建。

Mac 的鍵盤可以用「option + shift + 5」打出「fi」，用「option + shift + 6」打出「fl」。現在有很多內文用的歐文字型還會內建 ff、ffi、ffl 的合字，有的排版軟體還會自動套用合字。基本上，歐文排版要使用合字是種常識。

fi ……………… option + shift + 5

fl ……………… option + shift + 6

infinity influence
infinity influence

$$f + i = fi \text{ (U+fb01)} \qquad f + l = fl \text{ (U+fb02)}$$

襯線字體的合字範例：上面是 Times New Roman，下面是 Stempel Garamond，兩款字型都很常見於報紙、雜誌、書籍上。一般來說，fi 合字的造型是將 f 的頭與 i 的點直接合體。

而外型較簡化的無襯線字體，合字通常不會相連，看起來就是小寫字母 f 與 i 直接排在一起。

infinity influence

無襯線字體 Gill Sans。fi 合字造型接近襯線字體的設計。

infinity influence

使用合字輸入

infinity influence

不使用合字

一樣是無襯線字體，Helvetica 無論使不使用合字，外觀沒什麼差異。

infinity influence
infinity influence

但襯線字體如果不使用合字，文字就會疊在一起，看起來很難受。

英文以外的其他歐洲語言，還有 ae、oe 的連寫形式 æ、œ，不過
這些通常是視為獨立的字母看待。

常常會看到文章中 f 跟後面的字母相黏黑成一塊，讀起來很不舒服；
偶爾也會看到為了要不重疊，刻意不用合字，反而硬是加空白把 f
跟 i 拉遠開來的排法。聽說有人是因為「因為日本人看不習慣」而刻
意這樣排，不過請想清楚，你排的文章到底是要讓誰看的？

關稅條約的英文紙本，很難不注意到 fi、ffi 都疊成一塊而難以閱讀。

從使用者視角出發的英文標識
利用者目線の英文ガイド

好了，看了這麼多問題，我們已經知道有哪些做法可能令人會產生誤解。接下來，我們將從專業的角度，對於怎樣能讓資訊更容易傳達提供一些建議。專業譯者將教您與譯者溝通的祕訣，讓翻譯的成果能更符合情境而精準；而字體設計師則會介紹如何選擇與英文內容最搭配的字型，以及如何維持精簡並保持易讀性。

翻譯與字體設計的力量：改良方式介紹
4-1　翻訳と書体デザインができること：改善案紹介

譯者能夠提供最適合使用情境的譯文，字體設計師則是知道如何在重重限制下，還能讓設計保持易讀性。為了能讓各位有更好的文字資訊可參考，就讓商業翻譯與字體設計兩個領域合作，不只是點出問題，更進一步將前面看過的各式各樣的問題案例，改作出簡短而意義清楚明確的範例吧。

這裡將以本書前面提到的問題案例為例子，介紹幾種改良方案。既然是「方案」，表示這些都不是唯一的正確答案，根據情況不同，相信還有很多其他改善的方法。

接下來這些改良方案，是考慮了以下事項製作的：
1. 將資訊的優先度高低，從資訊接收者的角度進行整理。
2. 接著，只留下優先度高的資訊。
3. 為了讓任何人都能一目了然，依循標準的英文書寫格式，例如不該省略單字之間與括號外側的空格，不要使用奇怪的縮寫等。
4. 不任意把字體變形。

● 成田機場的巴士目的地指示牌（參考第 1-5、2-3 節）

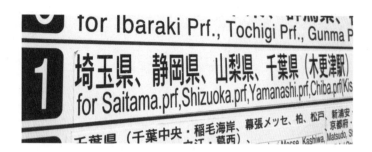

以 Helvetica 重現成田機場的巴士目的地指示牌

for Saitama.prf,Shizuoka.prf,Yamanashi.prf,Chiba.prf(Kisarazu Sta)

以 Neue Frutiger 排出的改良方案

for Saitama, Shizuoka, Yamanashi, Chiba (Kisarazu Station)

在第 2-3 節曾經提過，就算日文中有「縣」，在英文裡也不見得要翻出 prefecture (prf.)。原文加上縮寫共有十一個單字，改良方案只剩七個單字，也能夠適當加入空格了。

● 東京單軌鐵路羽田機場國際線航廈站的指標（參考第 1-5 節）

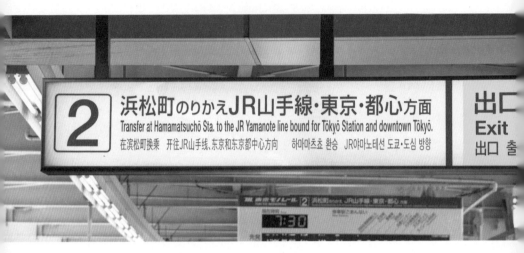

這個例子中，英文的分量實在太多了，只好把文字橫向擠壓才擺得下。乍看之下，英文似乎是用日文一半左右的大小來排的，但實際上拿英文去比較「濱松町」（Hamamatsucho）部分的漢字高度，其實大寫字母有漢字的 2/3 高，數值上是符合國土交通省〈無障礙整備指引：旅客設施篇〉* 裡「選擇文字大小的參考基準」規定的。但很明顯，這個例子雖然大寫字母高度符合規定，顯然給人的第一印象並不好，實際上也真的不好讀。

* 國土交通省〈無障礙整備指引：旅客設施篇〉
https://www.mlit.go.jp/sogoseisaku/barrierfree/
content/001396978.pdf

那麼，這個案例究竟該如何翻譯呢？讓我們一邊說明，一步步來思考改良方案。

日文部分寫著「浜松町のりかえ JR 山手線‧東京‧都心方面」，實際上是「搭到東京單軌鐵路的終點濱松町站，再轉乘 JR 山手線到東京都心」的意思，所以我們改譯成更能清楚表達這個意思的譯法。另外，目前的譯文裡 Tōkyō 重複了兩次，很占空間，在這裡參考東京單軌鐵路的英文版官網 **，只留下 downtown Tōkyō 的部分。即使不寫 Tōkyō Station，也足以表達是往東京方向了。

東京單軌鐵路羽田機場國際線航廈站指標原文，以 Neue Frutiger 排版的樣子。

Transfer at Hamamatsuchō Sta. to the JR Yamanote line bound for Tōkyō Station and downtown Tōkyō.

以相同字型、相同大小排的替代方案，光是調整文句，就縮短了三到四成的分量。

To Hamamatsuchō for the JR Yamanote Line to downtown Tōkyō

** 東京單軌英文官網
https://www.tokyo-monorail.co.jp/english/

前面說明的是掛在月台處的指標，如果是站外用來引導旅客去搭乘
單軌的指標，還可以這樣寫：

Monorail to JR Yamanote Line and downtown Tōkyō

在這個情境下，Hamamatsuchō 這個地名對外國人而言冗長又難記，乾脆拿掉。
比起會到濱松町，東京單軌可以銜接山手線去東京都中心才是重要的資訊。

上面提供了這些改良方案，但實際上只靠譯者一個人，很難這麼做
出大幅度的調整，因為基本原則是要忠實照著原稿翻譯。所以，譯
者與委託方之間的溝通才是關鍵（參考第 4-2、4-3 節）。為了讓譯文可
以更快速、準確傳遞資訊，在委託之前就應該檢討原文是否適當，
並且可以在翻譯作業前後比較兩者的內容、互相調整，才是最理想
的作業流程。

從設計的角度，則會推薦配合需求使用有「窄體」（condensed）字
重版本的字體。若選擇標準寬度的字體再自行橫向壓縮，會讓字母
的豎筆變得過細，字母間也過密，令人難以閱讀，外觀上也會給人
急就章、敷衍了事的印象。

與之相比，窄體字體在調窄後，還有重新補強豎筆，所以豎筆部分會比硬是自行壓窄來得清楚許多。除此之外，像是小寫 o 的飽滿感等，曲線的形狀、字母間的距離都有精心調整，能給人較為洗鍊的印象。

那麼，就用前面的範例比較一下標準體與窄體的呈現效果吧。這裡試著以自行壓窄的 Helvetica 來重現原來的指標，而以窄體的 Neue Frutiger Condensed 排出改良版的文案，可看看易讀性的改善幅度有多大。

原指標的內容，以沒有變形的 Helvetica 排出的結果。

Transfer at Hamamatsuchō Sta. to the JR Yamanote line bound for Tōkyō Station and downtown Tōkyō.

將原指標的內容橫向硬壓 44%，盡可能接近 98 頁照片的樣子。

Transfer at Hamamatsuchō Sta. to the JR Yamanote line bound for Tōkyō Station and downtown Tōkyō.

將原內容改良，縮短字數，並用 Neue Frutiger Condensed 排成一樣的寬度。沒有做任何橫向壓縮，文字高度只有上面 Helvetica 的 82.5%，但這反而更好讀。

To Hamamatsuchō for the JR Yamanote Line to downtown Tōkyō

如同上面所證明的，調整翻譯內容，並選擇適當的字體，會比硬把文字橫向壓縮44%更能大幅改善顯示效果。如這些範例所示，根據所在的環境，選擇恰當的英文表達方式與字體後做出的標識，對於只能倚賴英文資訊的旅客來說，會更親切而有效。

當然，窄體的易讀性還是會比標準寬度來得差一點，得要配合情況選擇適當的樣式。當空間寬度足夠時，還是建議使用標準寬度的字體。運用同一個字體家族的標準字體與窄體，設計就能給人一致的印象。歐美街道上的標識很難看到極端變形的文字，大概就是因為設計師普遍知道怎麼靈活運用字體家族的各種樣式吧。

現在，英文與多語言文字資訊的品質愈來愈重要，提供資訊的一方得要拿出日本傳統的「款待」（おもてなし）精神，設身處地，仔細思考對方的需求。

譯者觀點：好翻譯需要團隊合作
4-2　翻訳者の視点：よい翻訳に必要なチームワーク

雖然翻譯作業是一個人進行，但要生出好的翻譯，周遭的協助是不可或缺的。

街上各式各樣的標識與傳單，常會看到很多英文翻譯，顯然譯者跟業主大概沒有溝通好。或許預算、時間上也有所侷限，但雙方如果沒有充分溝通，很難生出內容與外觀都令人滿意的譯文。

之前大阪曾經將「堺筋線」翻成「Sakai Muscle line」*、「天下茶屋」翻成「World Teahouse」而引起話題，這種機器翻譯的單字錯誤更不用說了，竟然沒有檢查就掛出來，直到有人發現才急著撤掉。就如同第 1-1 節〈只有一開始是英文〉所說，這樣的低級錯誤，不只令人懷疑是不是真心想要傳遞資訊，譯文大幅擴散後才發現錯誤，也實在有損形象。

專業譯者平常就會注意生活中各種詞彙實際上如何使用，並且會考量流行用語，以及用語的意義是否隨著時代在改變，來進行適當的翻譯。相比之下，就算不靠機器翻譯，如果只是拜託身邊哪個英文比較好的人來翻譯或檢查，由於不知道他對翻譯有多敏銳，也可能無法確保包含外觀在內的整體品質。

* 譯註：日文的「筋」有「肌肉」的意思，因此被直譯為「muscle」。

而且，要翻譯的原文往往都是以本地人為對象所寫的。而不論是印刷品或指標，當譯者不知道譯文的最終使用情境，無法想像實際版型與大小時，也只能單純將日文原稿直譯。一般來說，中日文翻成英文時，文字量會多出不少。例如下面這樣短短一句話，英文的長度顯然比中文多出不少。

本飯店位於淺草觀光最方便的地點。
当ホテルは浅草観光に便利な場所にあります。
The hotel is conveniently located for sightseeing in Asakusa.
The hotel is ideally located for sightseeing in Asakusa.

即使是地點、設施的名稱，像光是上面的「淺草」翻譯成英文後，「Asakusa」就幾乎有兩倍寬。要是地名再加上設施名稱，又會變得更長。例如「東京都廳」做為行政機關名稱時，英文是「Tokyo Metropolitan Government」；但指的是建築物本身時，會變成：

東京都廳舍
Tokyo Metropolitan Government Building

跟日文比起來長度更長了。*

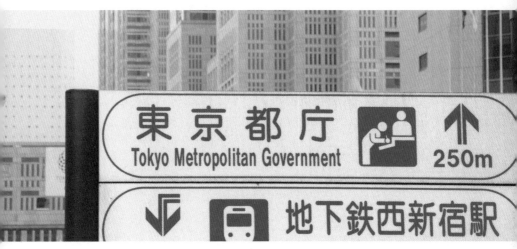

東京都廳的指標。

如果版型可以配合譯文的長度調整最為理想，但實務上可容納譯文的空間，通常都要配合中日原文的長度。因此，只按照原文翻譯，很容易就會翻出過長的譯文，後續製作標識的業者也就只能硬把英文擠壓、縮小，導致標識上的英文難以閱讀。

* 譯註：「東京都廳」為東京都政府；而就台灣的習慣，
台北市政府是「Taipei City Government」，不過建築物則稱
「Taipei City Hall」，較為簡短。

特別是印刷品與標識的製作上，如果說翻譯作業是第一個關鍵，下一個關鍵程序其實是要在版型上調整文句。然而，實務上譯者大多是交稿就等於結案了，沒有機會過問後續的流程。依照前面介紹過的，第一版的譯文通常是忠實直譯原稿的，在實際排版時，可能會需要配合空間調整字句，然而實際上發案主通常拿到譯文就會當作是定稿，得想盡辦法把硬排進有限的空間裡，結果就讓成品顯得很不自然。其實即使在交稿後，如果有排版時塞不下等問題發生，譯者是很歡迎案主回頭討論的。譯者與案主之間就算在翻譯後也該保持良好溝通，希望這樣的模式可以更加普及。

文句的「外觀」是非常重要的。內容與相應的合適排版之間有著不可分割的關係，排起來好不好讀，會直接影響是否容易理解，希望大家能更理解這一點。

那麼，要翻譯出能達成溝通目的的譯文，有哪些要件呢？讓我們到下一節討論吧。

譯者觀點：生出好翻譯的要件

4-3　翻訳者の視点：よい翻訳を生むために必要なこと

前一節提到，好的翻譯需要周遭多方的協助，那麼實際上在委託翻譯時，要注意哪些要件呢？

當您要發翻譯案時，請先思考確認以下幾點事項，才能讓譯者發揮出最佳能力，得到最好的成果。

▶ 仔細檢查調整原文

在發案之前，請先重新審視原文。原來用中日文所寫的文字內容，當然是預期是給國人閱讀而寫的，但有些對國人而言重要的資訊，對外國人來說其實可能不大需要。為了不讓閱讀時耗費多餘精力，請再三推敲原文內容，最終留下對於國外閱讀者來說真正需要的資訊即可。

▶ 告知譯者譯文的用途與使用情境

請告訴譯者這份文稿的宗旨，以及翻譯後是要用在什麼地方。這時有需要的話，也可以將原稿調整成比較容易翻譯的用詞。這個程序絕不是多餘的，在這樣檢視原稿的同時，也可以確認原文是否有些說法太艱深，對小孩或日文初學者來說不好理解，也能調整得讓大多數人更好懂。

▶ 考慮版面空間來檢討文章長度

特別用於標識上的譯文，通常會因為放置場地或空間限制，需要將長度壓縮在一定範圍以內。即使是紙本文件的翻譯，翻出來的英文長度也往往會是中日文的兩倍左右。請盡可能在發案時就告知譯者希望的譯文長度，這樣譯者才能適當整理資訊，調整文句，讓譯文盡可能簡潔（參考第 4-1 節）。

▶ 考慮以英文而言看起來怎樣最自然

英文的外觀跟中日文不同是理所當然的。或許你會發現譯者交出的譯稿，跟原文有些差別，像是：「我們公司的 Logo 是全大寫的，怎麼翻出來變成大小寫」、「原文裡用引號括起來強調的部分，怎麼英文裡括號都不見了」。就像第 2-4、3-3 節所說明的，很多英文的標點符號長得跟中日文差不多，但意義是不一樣的。調整符號的使用方式也是翻譯工作的一環。

▶ 盡量避免只發包一部分的翻譯

請避免發包不完整的翻譯。就算接案譯者只負責其中一部分的範圍，為了要統一整體體裁的一致性，還是要知道前後關係才能正確翻譯。而且通常翻譯工作不只需要看這篇譯稿的原文而已，還需要根據內容查詢大量相關資料，選擇最恰當的詞彙，因此無論文章是長是短，需要投注在翻譯上的能量差異並不大。

此外，近年機器翻譯技術進步，有很多像是 Google 翻譯等免費線上翻譯服務可以使用。但是無論再怎麼進步，完全倚賴機器翻譯，總是會出現前面所提到的「Sakai Muscle line」之類誇張誤譯的風險。即便是借助機器協助，最後還是必須由人檢查確認過。

可能會有人覺得比起複雜長文，簡單的短句應該不會出問題，但其實句子愈短，只要改變一個單字，產生出的譯文意思就會大幅改變。

例如，實驗看看將在日本飯店常見的日文迎客標語「どうぞごゆっくりお過ごしください」（敬請悠閒在此度過）、「どうぞごゆっくりおくつろぎください」（請悠閒放鬆休息）丟進 Google 翻譯，可以發現輸入的日文稍微做了變化，就會大幅影響翻譯結果。

● Google 翻譯的翻譯結果

（此為 2019 年 6 月 9 日的實驗結果，產生出的譯文可能隨時會改變。請注意由於是機器翻譯，包含部分不自然的英語譯文。）

どうぞごゆっくりお過ごしください（敬請悠閒在此度過）
結果：Please spend your time slowly

どうぞごゆっくりおくつろぎください（敬請悠閒放鬆休息）
結果：Please relax slowly

拿掉「どうぞ」（敬）後，就跑出了不同的譯文表達方式。

ごゆっくりお過ごしください（請悠閒在此度過）
結果：Please have a good stay

ごゆっくりおくつろぎください（請悠閒放鬆休息）
結果：Please relax

將部分文字從假名改成漢字，翻譯結果又不同了。

ごゆっくりお過ごし下さい（請悠閒在此度過）
結果：Please spend time slowly

如果用的是招待朋友到家裡時的非正式語氣，又會得到什麼結果呢？

どうぞゆっくりしていってね（請悠閒在此度過）
結果：Please do it slowly

ゆっくりしていってね（隨便坐吧）
結果：You're slow

這些翻譯裡除了「Please have a good day」以外，全都是不自然的英語。日文的「ゆっくり」有悠閒、慢慢來的意思，在這裡幾乎都被翻譯成「slowly」，變成緩慢的意思了。另外，「Please relax」是要人別緊張、緩和激動情緒的意思，跟這裡的語境是不同的。實際上要在飯店表達歡迎來賓悠閒度過美好時光，更準確的英語應該是「We wish you a pleasant stay with us.」、「We hope you enjoy your stay with us.」，或是更簡單的「Enjoy your stay.」。而最下面那兩句英文，更是跟原文的意思差了十萬八千里，尤其是 You're slow，根本是帶有指責語氣的「你很慢耶」，完全失去歡迎的意思了。順帶一提，如果是「隨便坐」這種輕鬆的表達方式，英文應該翻成「Make yourself at home.」、「Make yourself comfortable.」（把這裡當作自己家）更恰當。

機器翻譯只能忠實把餵給它的內容逐個單字、片語翻譯出來，專業譯者則會去推敲這個句子是使用在什麼語境、情況和地點，從更俯瞰的角度去調整譯出來的句子。翻譯的工作並不是單純轉換單字，而是要正確傳遞資訊。免費的機器翻譯服務雖然好用又能快速得到結果，但千萬不要放心地認為這樣就是翻成英文了，最後還是必須由人考量各種因素，確認譯文有沒有問題。使用機器翻譯時，應充分理解其優缺點再使用。

日本滋賀縣製作了一份參考指引，淺顯易懂地介紹了要打造支援多語言環境時應有的心態，其中也包含上述的翻譯注意事項。這份《滋賀縣翻譯、多語言支援指引：邁向對每個人都親切的豐富語言環境》實地訪談了該縣實際處理翻譯、多語言支援的負責人員，是份經過綿密研究、非常有用的指南。此文件提及的理想翻譯流程（見次頁圖）也與本書前面所介紹的原則很接近，並且同樣說明了外觀的重要性。雖然文件的目標是「為了改善語言環境，提供居住在滋賀縣的外國居民與來訪滋賀的觀光客更準確的資訊」，但不只是政府單位，相信各行各業都應該要有這樣的態度才對。既然是公開在網路上的資料，請務必一讀。

參考資料：滋賀縣廳官方網站（日文）
關於多語言支援的行動方針
https://www.pref.shiga.lg.jp/ippan/kurashi/kokusai/10892.html

翻譯、多語言支援專家訪談〈字體、字型篇〉（日文）
https://www.pref.shiga.lg.jp/ippan/kurashi/kokusai/10902.html

現行的排版作業往往是由編輯與譯者進行，中間會產生無謂的勞力浪費。為了讓編輯能專注於整體架構，譯者能專注於原稿翻譯，需要有設計師的角色介入。

編輯　　　　　將日文原稿排版好後交付給譯者。

譯者　　　　　將排版好的原稿進行翻譯，再重新調整排版。

透過讓設計師進行排版，能讓編輯、譯者專注於各自的職責上。在多語言網站架構上，這個角色可能是由 CMS（內容管理系統）負責，紙本媒體也應該要導入相同的管理機制。

編輯　　與設計師討論版面，　　　　　　　　檢視內文與結構，
　　　　　並與譯者討論案件的用途，　　　　　與譯者、設計師進行微調。
　　　　　製作出適當的原稿。

設計師　事先決定好文字大小、
　　　　　行距等外觀，　　　　　　　　　　　將譯者翻好的譯稿
　　　　　與編輯共同決定原稿字數。　　　　　排進版面裡。

譯者　　事先理解案件用途，　　　　將翻譯好的原稿交給
　　　　　適當翻譯被交付的原稿。　　　　　　設計師。

翻譯、多語言支援的工作流程方案《滋賀縣翻譯、多語言支援指引》第 19 頁

字體設計師觀點：選擇適合英文的字型

4-4　書体デザイナーの視点：英文にふさわしいフォント選び

路標、標識上使用的字型，最重要的是「外觀」能瞬間讓觀者感受到資訊的可靠性。為了選擇最適合的字型，在這裡想從最基礎的地方談起，那就是英語圈的民眾平常讀的是怎樣的字型。

中日文的字型的內建英數字，尤其是部分等寬字，字母的下伸部（小寫字母 g j p q y 下面伸長的部分）都設計得過短，字母之間的節奏也不一致，因此排版英文的時候，還是應該使用適合的英文字型。如第 2-4 節所介紹的新宿區的避難場所指引文字，因為下伸部過短，文字間的節奏也很紊亂，導致排出來的單字輪廓很不清楚，很不好閱讀。

用等寬半型字母編排的新宿區避難場所指引。

中日文字型裡雖然有英文字母可以用，但要怎麼判斷它到底適不適合用來排英文呢？在這裡就來介紹適合排英文的字型有什麼特徵。

一般來說，路標、標識上常用的英文字型，可以分為兩大類。

襯線字體（serif font）：適合用來排長篇內容。名稱來自筆畫的兩端稱為「襯線」（serif）的爪狀突起。大多數的紙媒，如小說、雜誌、報紙都是使用襯線字體編排，用在讓人能夠沉浸閱讀篇幅較長的文章等場合。

知名襯線字體範例：Times New Roman

ABCDEFGHabcdefghijk

知名襯線字體範例：Sabon

ABCDEFGHabcdefghijk

無襯線字體（sans-serif font）：適合用來編排標識、標題等短句。「sans-serif」的「sans」是法語「無」的意思，表示無襯線的字體。因為字形設計單純，容易識別，筆畫不會有過細的部分，清晰易讀，適合型錄、手冊等短文用途。

知名無襯線字體範例：Neue Helvetica

ABCDEFGHabcdefghijk

知名無襯線字體範例：Neue Frutiger

ABCDEFGHabcdefghijk

特別要留意的是小寫字母上下伸長的部分。雖然不少字型的上伸部（小寫 b d f h k l 這些向上延伸的部分）設計得跟大寫字母一樣高，不過上伸部稍微比大寫字母高的字型，從 15 世紀末文藝復興時期起，在印製書籍的金屬活字上也經常使用。到了 20 世紀，無襯線字體也開始模仿文藝復興時期金屬活字的平衡感，讓上伸部比大寫字母稍微高出一點。歐美機場使用的字型，多半都是這種文藝復興時期樣式的無襯線字體。

![Che di lui ha facto 的印刷文字]

![O Poliphile par ad 的印刷文字]

Aldus Manutius 的印刷體（1499 年），是典型的文藝復興時期金屬活字，
給後世的活字帶來深厚的影響。
小寫字母的上伸部明顯比大寫字母要高。

設計無襯線字體時，有幾種方法能讓大寫字母 I 與 L 的小寫字母 l 容
易分辨。最常見的是將小寫字母 l 加上尾巴，或是讓上伸部高一點。
這就是為什麼要讓上伸部比大寫字母高的理由。

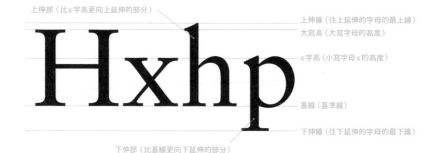

上伸部（比 x 字高更向上延伸的部分）
　　　　　　　　　　　　　　　　上伸線（往上延伸的字母的最上線）
　　　　　　　　　　　　　　　　大寫高（大寫字母的高度）

x 字高（小寫字母 x 的高度）

基線（基準線）

下伸線（往下延伸的字母的最下線）

下伸部（比基線更向下延伸的部分）

117

Times New Roman　上伸部比大寫字母微高而已

Hxhp

Sabon　上伸部明顯比大寫字母要高

Hxhp

Neue Helvetica　上伸部與大寫字母等高

Hxhp

Arial　上伸部與大寫字母等高

Hxhp

Neue Frutiger　上伸部明顯比大寫字母要高

Hxhp

比較各字體上伸部的高度

Sabon　大寫 I 與小寫 l 高度與字形都不同，很容易區別

01 Illuminating

Neue Helvetica　大寫 I 與小寫 l 很難區別

01 Illuminating

Arial　大寫 I 與小寫 l 很難區別

01 Illuminating

Gill Sans　數字 1、大寫 I 與小寫 l 都很難區別

01 Illuminating

Neue Frutiger　大寫 I 與小寫 l 高度不同，容易區別

01 Illuminating

DIN Next　大寫 I 與小寫 l 高度與字形都不同，很容易區別

01 Illuminating

比較各字體小寫 l 是否容易區別

而下伸部要明確往下伸長也非常重要，中日文字型內建的英文很多
都沒有做到這點。要確認單字的輪廓外形是否夠清楚，可以做下面
這個「Emergency 測試」。其他像是排出 Meiji、Taipei 這些單字
來看看也不錯。

排出「Emergency」，如果小寫 g、y 不夠突出的話就要特別小心，代表單字的外形不太容
易一眼辨認。

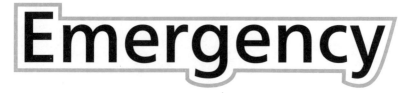

一般來說易讀的歐文字體，小寫字母下方伸出的部分不會刻意收短，而會自然伸長出來。這
個範例的字型是 Neue Frutiger。

Emergency 測試

要測試字母的節奏，則可以做「minimum 測試」，看看字母之間及每個字母內側的空間節奏是否一致。如果看起來節奏不平均，就要檢查是字型的問題，還是字距調整的問題。

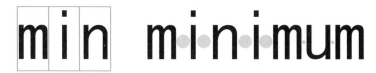

排出「minimum」，字母之間節奏不規則的字體不易閱讀。

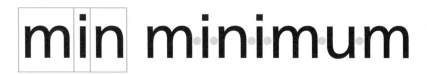

一般的歐文字體每個字母寬度不同，排成單字時，字母之間的節奏是平均的。

minimum 測試

測試節奏還可以使用「corner 測試」，可以確認字母與字母之間是不是過擠。如果「corner」看起來像是「comer」，就可能用到了不佳的字型，或是字距壓縮設定不良。

corner

排出「corner」，r 與 n 快要黏在一
起而看起來像是「comer」，表示字
距壓過頭了。

comer

corner

選擇適當的字體，並用預設的字距，
就不會發生這樣的問題。

corner 測試

字型的樣貌形形色色，像是裝飾字型，將字詞增添了視覺性表現，
適合用在廣告等需要引人注意的場合，字型特有的樣式也可以呼應
時代的潮流。但像是用於機場、車站、路上標識的字型，擔負的角
色就不同了，必須能傳遞大眾需要的資訊，又不會破壞景觀，彷彿
在這兩者之間走鋼索。尤其是展示在公共場所的文字資訊，應該要
給人足夠的可靠感。要製作出能在這些條件間維持平衡的字型，需
要高度的技術。

字體設計師觀點：選擇易辨性高的字型

4-5　書体デザイナーの視点：可読性に優れたフォント選び

看著日本標識使用的字體，感覺大眾似乎還是有「彎好彎滿的字才是標準寫法」的刻板印象。例如 C、S，比起只保留易於辨識部分的單純字形，似乎更多人誤信開口狹窄的字形才是正統寫法。

事實上，從英文字母的歷史來看，觀察西元 1 至 2 世紀古羅馬時代的石碑就可以發現，其實 C、S 原來的形狀就是開口敞開的。

義大利羅馬遺跡「古羅馬廣場」遺留下的碑文。

無襯線體鉛字在 19 世紀初出現後，直到 20 世紀中葉，確實多數無襯線體都是開口狹窄的樣式。

DOUBLE PICA GROTESQUE, NO. 1.

Proposals for Insurance

WONDER OF SCIENCE

MILLER & RICHARD.

SC

19 世紀末的無襯線體常見的開口狹窄字形。

而 20 世紀後半開始，無襯線體也開始出現 C、S 線條沒有這麼彎，而開口敞開的設計了。這種「人文主義無襯線體」中最知名的標竿字體 Frutiger，原先是為了巴黎戴高樂機場而設計，經過調整後，再做為字型問世。這款字體因為在條件不佳的場所仍然可以發揮極高的易辨性，後來廣受全世界各地的機場、車站愛用。日本也在成田機場第三航廈、北陸新幹線的站名標上使用了 Frutiger 的升級版 Neue Frutiger 字型。

Frutiger 的使用案例。上圖是美國紐約的路標，
下圖是瑞士伯恩的觀光資訊指標。

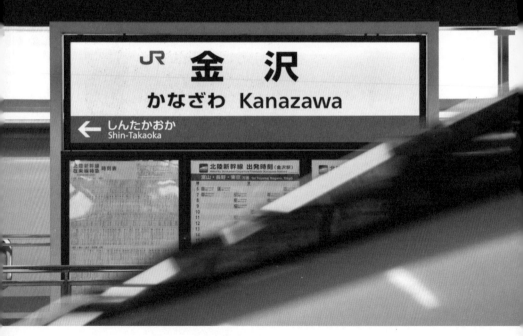

Neue Frutiger 的使用案例。上圖是成田機場第三航廈，下圖是北陸新幹線金澤站的標識。

讓我們來比較一下最知名的「彎好彎滿」字型 Helvetica 與大開口的「人文主義無襯線體」字型 Frutiger。Helvetica 是 20 世紀最具代表性的字體之一，廣泛運用於廣告領域，但就做為標識使用的易辨性而言，因為開口狹窄，其實不是那麼好辨認。

DIN（德國工業規格）模擬了各種惡劣環境進行實驗，在 2013 年發表了適合用於標識的字型列表，其中就推薦了 Frutiger。而對於 Helvetica 的評價，明確說明了因為「字形開口狹窄」，並附上惡劣環境的閱讀模擬圖，「不積極推薦」使用於標識上。*

而日本國土交通省於 2019 年 4 月改定的〈無障礙整備指引：旅客設施篇〉，刊登了六種歐文字體「範例」，但沒有標註名稱。對照同一份指引的 2013 年版本，則列出了 Helvetica、Frutiger、Rotis 三個字體做為建議「範例」。然而就如同上面所說的，其中 Helvetica 被 DIN 評為「字形開口狹窄」而不推薦；而 Rotis 雖然在 DIN 沒有提及，但部分小寫字母外形相當特殊，在惡劣環境時，e 跟 c 可能會不太容易區分。

*DIN 工業規格 1450「Schriften - Leserlichkeit（字體・易辨性）」的線上資料（德文，須付費）
https://www.beuth.de/en/standard/din-1450/170093157

在這裡試著將指引中提及的三個字體，仿照 DIN 的模擬圖例將文字整片模糊處理，實驗看看各款字體易辨性的程度差異。

Neue Helvetica Bold	cocecsa	CS69398
Rotis Sans Serif Extra Bold	cocecsa	CS69398
Neue Frutiger Bold	cocecsa	CS69398
Neue Helvetica Bold	cocecsa	CS69398
Rotis Sans Serif Extra Bold	cocecsa	CS69398
Neue Frutiger Bold	cocecsa	CS69398
Neue Helvetica Bold	cococsa	CS69398
Rotis Sans Serif Extra Bold	cocecsa	CS69398
Neue Frutiger Bold	cocecsa	CS69398

可以看出 Helvetica 的小寫字母（尤其是 a e s）與數字都很難辨識。確實將每個字盡可能塞進相同形狀裡的設計手法，是可以塑造統一感，但也因為如此，在惡劣環境下數字 6、9 看起來都跟 8 差不多了。從這點來說，國土交通省的指引裡所推薦的字體實在應該重新檢討。

另外，比起只列出少數幾種字體做為「範例」，若能介紹更多款字體，並且逐一說明推薦該字體的理由是否更理想呢？從此例可以得知，做為標識使用的字體，設計太過於均一反而可能效果不好。比起直接斷定「這是好字體、這是壞字體」，不如提供一些準則供民眾判斷評估不同用途下分別適合用怎樣字形的字體，或許會是更好的做法。

在這個無論有沒有設計知識，每個人都可以用電腦跟印表機輕鬆編排文字的時代，我認為應該讓更多人知道適合用於標識或文章的字體分別有什麼特徵。

歐美對英文字體的合適性評價會與時俱進

平常使用英文字母的歐美國家，近年紛紛陸續調整了公共指標上使用的字體。標識上以 19 世紀那種硬挺又彎好彎滿的字體為標準，已經是 20 世紀為止的觀念了，當代的主流是「人文主義無襯線體」。

下面照片是在美國科羅拉多州丹佛聯合車站拍攝的，站名標與車體上的車號使用的都是 Frutiger 字體。

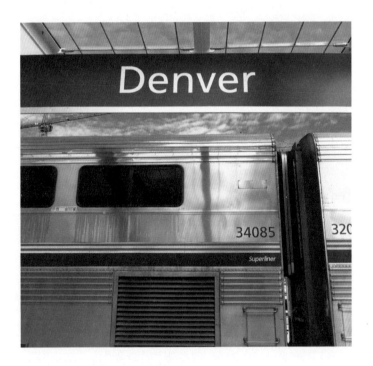

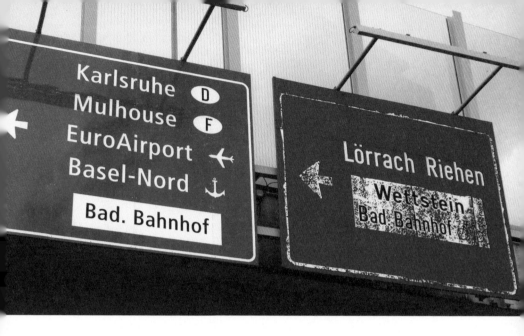

瑞士高速公路的路牌也在檢討後進行了更新。上面照片中，右側的舊路牌使用的是舊款的字體，而左側新路牌使用的則是以 Frutiger 為基礎的訂製字體。舊路牌的文字（下圖上）可看到小寫 s、a 的開口都比較窄。

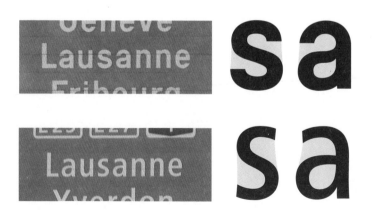

上面照片則是倫敦希斯洛機場，整座機場配合第五航廈啟用，也趁機將舊的襯線字體指標陸續換成無襯線字體。新的無襯線字體也是以 Frutiger 為基礎的訂製字體，大小寫字母高度則設計成與原先所使用的襯線體相同。

現在正須檢討傳遞資訊時的態度

4-6　　いま問われる、情報を届ける姿勢

德國有很多拼寫很長的路名,所以路牌上經常使用窄體(一開始就設計得比較窄的字體)。路名有長也有短,但從如何處理長路名的方法,可以觀察出與日本的心態差異在哪裡。

法蘭克福市的路牌框。

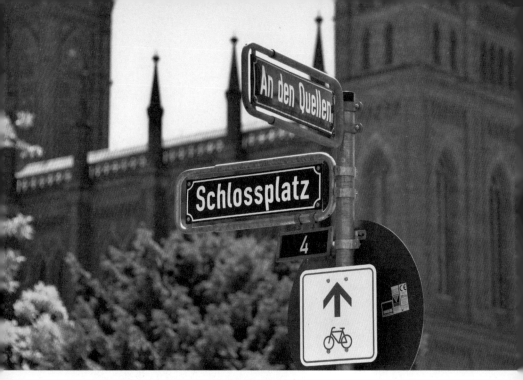

威斯巴登市的路牌框。

德國法蘭克福市、威斯巴登市路牌的外框，是用兩根 U 字形鋼管像
伸縮喇叭一樣組合起來的，可以配合路名長度調整大小。原來如此，
將外框的長度設計成可以自由伸縮的話，就可以適用於各種不同長
度的路牌了，真是漂亮的設計。

但這種想法算是非常「特別」嗎？他們著重的只是在傳遞時，如何
能不讓文字資訊變質而已，對於「文字的形狀」這重要的資訊本質，
打從一開始就沒有想要使其扭曲變形。像是將資訊固定用一樣高度
的文字呈現，或者使用一開始就設計得比較窄的字體，以及當內容

太長時，配合資訊的長度去調整版面。其實這樣才是最正常、合理的解決方式，不是嗎？或許看著路牌尋找目的地的時候，從來不會注意到外框的設計，但就是這種不顯眼的理所當然，才能看出對於街道景觀的考量與傳遞資訊的成熟度。

日本的車站與街道風景，充滿太多極度壓縮的文字資訊。這種傳遞資訊的方式真的適當嗎？

換做以聲音資訊來想像，或許會比較好懂。就像第 2-1 節所比喻的，有許多文字資訊像是忽然開始模仿別人的聲音，或者碰到特定單字突然大吼起來；而下面照片這種極度壓縮的英文，就彷彿播音員講得超級快，硬要配合「東京」的長度，把「國立競技場前」這麼長的名稱在一秒裡唸完一樣。

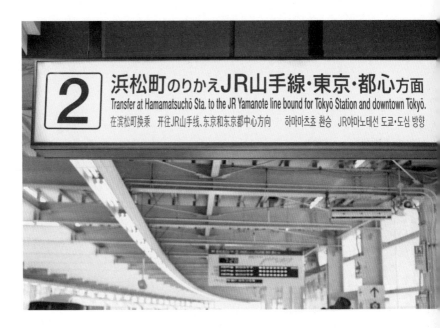

人雖然不太會記得進行順利的事物，卻會在碰壁時留下難以磨滅的不悅感。當第一次來訪日本的旅客遇到「會合點的指標超難懂」、「找不到目的地」的經驗，當然就會留下不好的印象，在口耳相傳之間，影響其他想來旅遊的人。

把標識、指標的文字擠壓到密密麻麻，難以閱讀，真正傳遞出的資訊，只有製作者的藉口而已。「文字的高度跟看板大小都是固定的，只能這樣處理」、「發案翻譯的時候沒有考慮到實際使用地點的需求」這些藉口，全都殃及到旅客的身上。這樣還期待國際旅客過來撒錢消費，是否太自我感覺良好了？只考慮傳遞資訊者自己方便，就要讓旅客一直忍耐這些難讀難懂的指標嗎？

所謂的「款待」精神，是要在客人還沒感到困擾之前，就先發現問題並設法去除。而這些有問題的標識，完全無法讓人感受到一絲這樣的考量與努力。

「將資訊變形塞進預先決定好的框架」的日本，與「調整外框的寬度而不讓資訊變質」的德國，哪一種傳遞資訊的態度才是符合「款待」精神的？這實在令人深思。

難讀英文的主因和解決對策
読みにくい英文の主な原因と解決策

難讀英文的主因

行寬太寬不好讀

● **不好的範例**

中英雙語對照的文件中，英文部分使用比中、日文小兩號的字級排版，讀起來很痛苦，像是這樣：

> Excellence in typography is the result of nothing more than an attitude. Its appeal comes from the understanding used in its planning; the designer must care. In contemporary advertising the perfect integration of design elements often demands unorthodox typography. It may require the use of compact spacing, minus leading, unusual sizes and weights; whatever is needed to get the job done.

但這真的是因為文字太小而不好讀嗎？文字大小真的是主因嗎？即使把上面這段文章放大成標準內文字級（如下圖），會讓人有「想去閱讀」的感覺嗎？

> Excellence in typography is the result of nothing more than an attitude. Its appeal comes f
> used in its planning; the designer must care. In contemporary advertising the perfect integ
> often demands unorthodox typography. It may require the use of compact spacing, minus
> weights; whatever is needed to get the job done.

本來以為放大文字後會好讀一點，結果並不然。為什麼呢？這是因為每讀完一行要換行時，距離實在太遠，讓人擔心會不會讀錯行，閱讀時會一直有不安的感覺。

> Excellence in typography is the result of nothing more than an attitude. Its appeal comes fr
> used in its planning; the designer must care. In contemporary advertising the perfect integ
> often demands unorthodox typography. It may require the use of compact spacing, minus
> weights; whatever is needed to get the job done.

行寬太長時不易找到下一行，就會很難閱讀。

☆ 解決對策 ☆

將每行單字調到十二個上下

● 易讀的範例

適合閱讀的行寬,並不是幾毫米之類的固定長度,而是單字數量。

一般認為最適合閱讀的每行單字數,大約是十二加減三個左右。*

> Excellence in typography is the result of nothing more than an attitude.
> Its appeal comes from the understanding used in its planning; the de-
> signer must care. In contemporary advertising the perfect integration of
> design elements often demands unorthodox typography. It may require
> the use of compact spacing, minus leading, unusual sizes and weights;
> whatever is needed to get the job done.

understanding
* design elements
unusual sizes and

understanding
* design elements
unusual sizes and

* 參考 Fonts.com 的專欄文章〈Fontology〉,
該文認為 unjustified(不左右對齊,如本頁上面的排法)
適合每行九~十二個單字,而 justified(左右對齊)
則可接受十二~十五個單字。文章網址:
https://www.fonts.com/content/learning/fontology/
level-2/text-typography/length-column-width

難讀英文的主因

不恰當的單字間距與字距

● **不好的範例**

左右對齊的排法，有時會讓單字間距明顯忽鬆忽緊。

> Excellence in typography is the result of nothing more than an attitude. Its appeal comes from the understanding used in its planning; the designer must care. In contemporary advertising the perfect integration of design elements often demands unorthodox typography. It may require the use of compact spacing, minus leading, unusual sizes and weights; whatever is needed to get the job done.

單字間距比行間還寬，很難閱讀。

> Excellence in typography is the result of nothing more than an attitude. Its appeal comes from the understanding used in its planning; the designer must care. In contemporary advertising the perfect integration of design elements often demands unorthodox typography. It may require the use of compact spacing, minus leading, unusual sizes and weights; whatever is needed to get the job done.

每行字距的節奏不同，很難閱讀。

☆ 解決對策 ☆

單字之間不要空太開，並且不要亂改字距

● 易讀的範例

比起各行右邊有沒有切齊，讓節奏均一化更加重要。事實上歐美很
多報紙都不做左右對齊，是非常簡單有效的方法。

Excellence in typography is the result of nothing more than an attitude.
Its appeal comes from the understanding used in its planning; the de-
signer must care. In contemporary advertising the perfect integration of
design elements often demands unorthodox typography. It may require
the use of compact spacing, minus leading, unusual sizes and weights;
whatever is needed to get the job done.

舒服的節奏，能讓人更想閱讀。

難讀英文的主因

段落與段落之間難以分辨

● **不好的範例**

長篇文章由好幾段文字構成，卻無法清楚判斷新段落從哪裡開始。

> Xxxx xxxxxx xx xxxxxxx x xxxxx xxxxxxxx xxxxx xxxx xxxxx xx Xxxx xxxxxx
> xx xxxxxxx x xxxxx xxxxxxxx xxxxx xxxx xxxxx xxXxxx xxxxxx xx xxxxxxx x
> xxxxx xxxxxxxx xxxxx xxxx xxxxx xx Xxxx xxxxxx xx xxxxxxx xxxxxxx xxx.
> Xxxx xxxxxx xx xxxxxx xxx xxxx xxxxxxxx xxxxx xxxx xxxxx xxxxx xxx
> xxxxxxxx xxxxx xxxx xxxxx xx Xxxx xxxxxx xx xxxxxxx x xxxxx xxxxxxxx
> xxxxx xxxx xxxxx xx Xxxx xxxxxx xx xxxxxxx x xxxxx xxxxxxxx xxxxx xxxx

像這樣，雖然第四行開始是新的段落，但因為上一段的最後一行剛好填滿到
行尾，使得跟下一個段落分不清楚。

☆ 解決對策 ☆

段落之間空行，或是將新段落縮排

● 易讀的範例 1

將長篇文章的每一段分開，讓人在開始閱讀文章前就能意識到各段落的終點在哪裡。

Xxxx xxxxxx xx xxxxxxx x xxxxx xxxxxxxx xxxxx xxxx xxxxx xx Xxxx xxxxxx xx xxxxxxx x xxxxx xxxxxxxx xxxxx xxxx xxxxx xxXxxx xxxxxx xx xxxxxxx x xxxxx xxxxxxxx xxxxx xxxx xxxxx xx Xxxx xxxxxx xx xxxxxxx xxxxxxx xxx.

→

Xxxx xxxxxx xx xxxxxxx xxx xxxxx xxxxxxxx xxxxx xxxx xxxxx xxxxxx xxx xxxxxxx xxxxx xxxx xxxxx xx Xxxx xxxxxx xx xxxxxxx x xxxxx xxxxxxxx xxxxx xxxx xxxxx xx Xxxx xxxxxx xx xxxxxxx x xxxxx xxxxxxxx xxxxx xxxx

● 易讀的範例 2

將新的段落首行內縮，也就是「縮排」（indent）。

Xxxx xxxxxx xx xxxxxxx x xxxxx xxxxxxxx xxxxx xxxx xxxxx xx Xxxx xxxxxx xx xxxxxxx x xxxxx xxxxxxxx xxxxx xxxx xxxxx xxXxxx xxxxxx xx xxxxxxx x xxxxx xxxxxxxx xxxxx xxxx xxxxx xx Xxxx xxxxxx xx xxxxxxx xxxxxxx xxx.

→ Xxxx xxxxxx xx xxxxxxx xxx xxxxx xxxxxxxx xxxxx xxxx xxxxx xxxxxx xxx xxxxxxx xxxxx xxxx xxxxx xx Xxxx xxxxxx xx xxxxxxx x xxxxx xxxxxxxx xxxxx xxxx xxxxx xx Xxxx xxxxxx xx xxxxxxx x xxxxx xxxxxxxx xxxxx xxxx

難讀英文的主因

單字空格混亂

● 不好的範例

並列多個單字時，為了不要黏成像一個長單字而以逗號分開，但逗號後面馬上接新單字，還是很難閱讀。

> # Shinjuku,Shibuya&Shinagawa

漏掉逗號後面與 & 前後的空格。

另外，英文中表示縮寫的句點，後方的空格省略或太開都很奇怪。

> # Dr.Smith　　Dr.　Smith

左邊是漏掉句點後的空格，右邊是誤用到中文全形空格。

有些單字本來就是由兩個單字結合成一個字的，如果又加上空格分成兩個單字寫，讀起來會卡卡的。

> # Rest room

這是一整個單字，不要加空格。

☆ 解決對策 ☆

有沒有空格也是單字拼法的一部分
不要吝嗇查字典

● 易讀的範例

逗號、句點後方，還有 & 的前後，都應該加上跟小寫 i 差不多寬度
的空格（圖中的長方形部分）。

> # Shinjuku, Shibuya & Shinagawa

> Doctor → Dr. Smith
> et cetera → etc.
> Company, Limited → Co., Ltd.

下面範例中這些單字通常是連在一起寫的。身邊常見的單字常常會
是盲點，還是多查查字典吧。

> # Restroom
> # Postcard
> # Toothbrush

➡ 詳見本書第 1-4、1-5 節

難讀英文的主因

專有名詞太顯眼

● 不好的範例

句子裡忽然出現全大寫的專有名詞。

Welcome to KYOTO
President of TANI KOBO CO., LTD.

句子中的地名與公司名稱忽然全大寫。

英文大小寫有固定用法，全大寫會讓人有文字被放大兩級的印象。

Roasted "HINAI" Chicken
Seared Beef with "Ponzu" Sauce
Grilled ISE Lobster

用引號或全大寫強調日文音譯詞，甚至兩者併施。

這是常在餐廳菜單上看到的排法。「烤比內雞」、「牛排佐和風醬」、「炙烤伊勢蝦」之類的食材名裡的地名或日文音譯詞太過顯眼。另外像是 ISE（伊勢）這樣很短的單字以全大寫標示時，會讓人以為是什麼的縮寫。

☆ 解決對策 ☆

只要第一個字大寫就已經很清楚了

● 易讀的範例

專有名詞只要第一個字大寫，讀者就會知道這是專有名詞了。應該盡力避免會讓人誤會有不同語感的體裁。

> # Welcome to Kyoto
> # President of Tani Kobo Co., Ltd.

> # Roasted Hinai Chicken
> # Seared Beef with Ponzu Sauce
> # Grilled Ise Lobster

順帶一提，真正需要大聲提醒人注意的時候，像「DO NOT」這樣用全大寫強調是正確有用的。

➡ 詳見本書第 2-2 節

難讀英文的主因

使用中日文字型的內建英文

● 不好的範例

部分下伸部（小寫 g j p q y 下方延伸的部分）過短的字體，會讓人乍看不容易判斷是什麼單字。

很多中日文字型常見的超短下伸部設計。

等寬英文字母也很難閱讀。

minimum

等寬英文字母的字間的白空間很不規則。

☆ 解決對策 ☆

選擇單字輪廓清楚好辨識
設計上節奏穩定的字型

● 易讀的範例

研究指出，閱讀英文的時候，其實不是去讀每個字母，而是用整個
單字的輪廓在閱讀，所以讓單字輪廓明顯是很重要的。請先選擇小
寫字母下伸部設計夠長的字型。

Emergency

並且字母與字母之間的節奏也應該看起來大致均等。

minimum

直畫之間的距離不一，像是小寫 i 前後太鬆、m 前後太窄的字體
（左頁），不適合文章閱讀。選擇字型時，請用「Emergency」、
「minimum」等單字測試看看。

149

➡ 詳見本書第 2-4 節

難讀英文的主因

用到不適合英文的符號

● 不好的範例

將中日文的標點符號（※、～以及各種括號）跟☆、■這些符號用在英文裡。

> 【postal code】　　[postal code]
> ↑　　　　　　↑　　↑　　　　　　↑

將中日文標點符號用在英文裡的範例，能發現 p 掉到括號的下面去了。

> postal code：〒１０５－００５２
> 　　　　　　↑　　　　↑

> ※ The museum is open daily 10：00～18：00。
> ↑　　　　　　　　　　　　　　↑　　↑　　↑　↑

日文〒（郵遞區號符號）在其他語言是看不懂的，有些符號在英文中也無法傳達意思。在英文裡用到全形標點符號，也不符合閱讀節奏。

☆ **解決對策** ☆

符號的意義隨著語言有所差異
應使用適合英文的符號

● 易讀的範例
即使外形相似,有些符號在英文裡是用於不同的情境。

> # Mr. C[layton]

中括號 [] 在英文裡是被用來標示原文的漏字、訂正或補充內容。例如上面的例子是為了讓人知道「Mr. C」是指誰,進而補充說明是「Clayton」這個人時的寫法。而且正確的英文中括號,也會確實延伸到下伸部的位置。

> # postal code: 105-0052

這個範例使用歐文字體的冒號與連字號,文字間隔顯得自然很多。並且拿掉了外國人看不懂的郵遞區號符號。

> # * The museum is open daily 10:00–18:00.

英文裡等同於 ※ 的符號是 *(星號,asterisk),數值之間則應該使用連接號(en dash)。正確使用讀者看習慣的符號,讓人讀起來不會卡住,能夠提升易讀性。

難讀英文的主因

過度的變形或裝飾

● 不好的範例

將文字左右方向過度壓縮，讓直畫過細，讀起來很緊張，而且有種閃爍感，很難閱讀。裝飾或者底線的使用，也可能讓裝飾的存在感大於文字，或者遮蔽掉了文字的一部分。

> IN CASE OF EMERGENCY

過度壓縮變形，使直畫看起來太細。

> IN CASE OF EMERGENCY

文字顏色跟背景的明度差異過小。

> IN CASE OF EMERGENCY

外框與陰影等過度的裝飾比文字本身更顯眼。

> **In case of <u>emergency</u>**

用來強調的底線反而遮住了文字。

☆ 解決對策 ☆

裝飾過多造成難讀是本末倒置
減少多餘加工更能傳達內容

● 易讀的範例

好的字體不需要多餘的加工就非常好讀了。若有需要將英文使用在狹窄的環境，推薦尋找有窄體（condensed）版本的字型，是專業字體設計師做過視覺調整的，能讓整體寬度減少約兩成，並保持易讀性。

> Neue Frutiger Medium
>
> ## In case of emergency
>
> Neue Frutiger Condensed Medium
>
> ## In case of emergency

另外，有一定長度的英文句子，全大寫時就很難靠外形來辨認單字。大多數的情況都是大寫與小寫混合排列最容易閱讀。

參考文獻

英文編排體裁相關：

高岡昌生 著『〔増補改訂版〕欧文組版：タイポグラフィの基礎とマナー』
　烏有書林、2019年

小林章 著『欧文書体：その背景と使い方』美術出版社、2005年
　（繁體中文版《歐文字體1：基礎知識與活用方法》、臉譜出版、2015年）

小学館辞典編集部 編『句読点、記号・符号活用辞典。』小学館、2007年

安河内哲也 著『ゼロからスタート小学英単語』Jリサーチ出版、2010年

三省堂編修所 編『ARで英語が聞ける：英語もののなまえ絵じてん』三省堂、
　2018年

William Strunk Jr. and E. B. White. *The Elements of Style*. 4th ed. Boston:
　Allyn and Bacon, 2000.

Bryan A. Garner. *Garner's Modern English Usage*. 4th ed. New York: Oxford
　University Press, 2016.

University of Chicago Press. *The Chicago Manual of Style*. 17th ed.
　Chicago: University of Chicago Press, 2017.

Oxford University Press. *New Hart's Rules: The Oxford Style Guide*. 2nd ed.
　Oxford: Oxford University Press, 2014.

Society of Writers, Editors, and Translators. *Japan Style Sheet: The SWET
　Guide for Writers, Editors, and Translators*. 3rd ed. Tokyo: Society of
　Writers, Editors, and Translators, 2018. https://japanstylesheet.com/
　wp-content/uploads/2020/02/JapanStyleSheet_3rdEdition_SWET.pdf

公共標識相關：

赤瀬達三 著『駅をデザインする』筑摩書房、2015年
　（繁體中文版《和設計大師一起逛車站：從動線、空間到指標、每個小地方都有趣》、
　如何出版、2015年）

赤瀬達三 著『サインシステム計画学：公共空間と記号の体系』鹿島出版会、2013年

日本サインデザイン協会 編『伝えるデザイン：サインデザインをひもとく15章』
　鹿島出版会、2016年

廣村正彰 著『デザインのできること。デザインのすべきこと。』ADP、2017年

本田弘之・岩田一成・倉林秀男 著『街の公共サインを点検する：外国人には
　どう見えるか』大修館書店、2017年

国土交通省総合政策局安心生活政策課 監修『公共交通機関の旅客施設に関する
　移動等円滑化整備ガイドライン（バリアフリー整備ガイドライン：旅客施設編）』
　公益財団法人交通エコロジー・モビリティ財団、2013年

国土交通省総合政策局交通消費者行政課 監修『公共交通機関旅客施設のサイン
　システムガイドブック』大成出版社、2007年

DIN 1450: 2013-04 "Schriften – Leserlichkeit". Deutsches Institut für
　Normung e.V., 2014.

参考網站：

滋賀県庁「多言語対応の取り組みについて」
　https://www.pref.shiga.lg.jp/ippan/kurashi/kokusai/10892.html

東京都「国内外旅行者のためのわかりやすい案内サイン標準化指針」
　http://www.sangyo-rodo.metro.tokyo.jp/tourism/signs/

国土交通省総合政策局安心生活政策課「公共交通機関の旅客施設に関する
　移動等円滑化整備ガイドライン（バリアフリー整備ガイドライン：旅客施設編）」
　2021年版
　https://www.mlit.go.jp/sogoseisaku/barrierfree/content/001396978.pdf

台灣公部門相關網站：

營造國際友善環境工作手冊
　https://tinyurl.com/ygrulocz

地方政府雙語標示標準作業手冊
　https://www.ndc.gov.tw/Content_List.aspx?n=61F6EDB507A31E6D（手冊3）

寫在最後

這本書不是英文句型集，也不是設計指南，而是一本說明以英文呈現資訊時該注意哪些地方的書，是抱著期待這個社會不只對待本國語言，也能慎重處理造訪者的語言而寫的。

兩位作者從事的職業都需要慎重處理平常看得到的文字資訊。小林章是歐文字體設計師，田代眞理則是商務翻譯，即使業種不同，但共通的是觀察英文字母排列出的資訊時，對於文字所表現的姿態、語境相當敏感。單字的排列、文字的形狀、留白的鬆與窄這些視覺要素，都會大幅影響資訊傳遞的效果。或許是敏銳度在長時間的工作經驗中提高了吧。是否能善用這種敏銳度，站在只能倚賴英文資訊的旅客的立場上，對於在日本習以為常的英文呈現方式提出修改建議，是本書的出發點。

從英語使用者的角度觀察日本，才會發現很多以前沒注意到的地方。就好像平常行走無礙的人嘗試體驗輪椅，才會發現路上的高低差有多麼不方便。以這些「發現」為開端，兩位作者從 2015 年起陸續有些機會針對這個議題進行幾場演講。小林章也針對自己所專業的歐文字體使用方式、閱讀行為分析，寫了一些連載文章，尤其是投稿刊登於日本標識設計協會的協會刊物《signs》（2015 年～）與大修館書店所發行的月刊《英語教育》（2017～18 年）的文章，是本書的骨幹。

日本這個社會是否能夠慎重地處理外國語言，相信每個來訪日本的旅客都會帶回自己心目中的印象，並散播給更多人。希望當這些旅客在一年、多年、十年後想起日本時，還會是個想要再去的地方。

本書的許多內容受到公益社團法人日本標識設計協會常務理事武山良三先生、滋賀縣廳筈井淳平先生，以及多位實際經手製作多語言標識的人士提供許多寶貴的建議。雖然可能不盡完整，我們就先將目前已經養成的經驗與知識整理成了這本書，期盼能為更多的人們派上用場。

2019 年 9 月

小林 章　田代 眞理

國家圖書館出版品預行編目 (CIP) 資料

英文標識設計解析 : 從翻譯到設計，探討如何打造正確又好懂的英文標識 / 小林章 , 田代眞理作 ; 柯志杰譯 . -- 一版 . -- 臺北市 : 臉譜出版 : 英屬蓋曼群島商家庭傳媒股份有限公司城邦分公司發行 2021.06
160 面 ;14.8*21 公分 . -- (Zeitgeist 時代精神 ; FZ2007)
譯自 : 英文サインのデザイン : 利用者に伝わりやすい英文表示とは？
ISBN 978-986-235-928-0(平裝)

1. 平面設計 2. 標誌設計 3. 英語

962 110004507

英文標識設計解析：
從翻譯到設計，探討如何打造正確又好懂的英文標識
英文サインのデザイン：利用者に伝わりやすい英文表示とは？

作者：小林章、田代眞理
譯者：柯志杰
選書‧繁中版設計執行：卵形｜葉忠宜
責任編輯：謝至平
行銷企畫：陳彩玉、楊凱雯
發行人：涂玉雲
出版：臉譜出版

發行：英屬蓋曼群島商家庭傳媒股份有限公司城邦分公司
　　　台北市中山區民生東路 141 號 11 樓
　　　客服專線：02-25007718；25007719
　　　24 小時傳真專線：02-25001990；25001991
　　　服務時間：週一至週五上午 09:30-12:00；下午 13:30-17:00
　　　劃撥帳號：19863813　戶名：書虫股份有限公司
　　　讀者服務信箱：service@readingclub.com.tw
　　　城邦網址：http://www.cite.com.tw
香港發行所：城邦（香港）出版集團有限公司
　　　香港灣仔駱克道 193 號東超商業中心 1 樓
　　　電話：852-25086231　傳真：852-25789337
新馬發行所：城邦（新、馬）出版集團
　　　Cite（M）Sdn. Bhd.（458372U）
　　　41-3, Jalan Radin Anum, Bandar Baru Sri Petaling,
　　　57000 Kuala Lumpur, Malaysia.
　　　電話：+6(03)-90563833　傳真：+6(03)-90576622
　　　電子信箱：services@cite.my

一版一刷　2021 年 6 月
ISBN　978-986-235-928-0